KB141248

www.hexagonbook.com
KOREA 2023

KOREAN CONTEMPORARY ART BOOK #53

조종성

Jo, Jongsung

www.hexagonbook.com
KOREA 2023

한국현대미술선 053
조종성

2023년 1월 20일 초판 1쇄 발행

지 은 이 조종성
발 행 인 조동욱
편 집 인 조기수
기 획 이승미 최진영(행촌문화재단)
펴 낸 곳 출판회사 헥사곤 Hexagon Publishing Co.
등 록 제2018-000011호 (등록일: 2010. 7. 13)
주 소 경기도 성남시 분당구 성남대로 51, 270
전 화 070-7743-8000
팩 스 0303-3444-0089
이 메 일 joy@hexagonbook.com
웹사이트 www.hexagonbook.com

ISBN 979-11-92756-04-2 04650
ISBN 978-89-966429-7-8 (세트)

조 종 성

Jo, Jongsung

053

HEXAGON
Korean Contemporary Art Book
한국현대미술선 053

시점
Perspective

자연과 더불어 다시,
자유로 거듭나는 풍경

민병직 (독립기획)

*

특유의 시선과 화법이 도드라지는 작가의 주요 작업들인 '이동시점으로 본 풍경'을 중심으로 펼쳐지는 전시이지만 무언가 의미심장하게 사뭇 달라진 것 같기도 하다. 작가의 최근 근황과 신작들을 살펴볼 수 있는 이번 전시가 품고 있는 미세하지만 각별한 의미이기도 할 것이다. 이는 짧지 않은 시간 동안 이들 연작들을 몸에 익혀왔기에 무르익어 한층 풍부하고 완연해진 것도 있겠지만 이번 전시는 여기에 더해 작가에게 의미 있는 어떤 변화의 징조, 새로움의 가능성들도 엿볼 수 있게 한다. 하지만 눈에 띄게 달라진 그런 거창한 변화는 아닌 것 같고 오히려 안으로부터 미묘한 변모의 씨앗들을 서서히 밖으로 외화 시키는 것처럼 작지만 지속적인 생성으로 거듭나고 있는 작가적인 새로움, 그 생생한 면모를 느끼게 하는 것에 가깝고 그런 면에서 이번 전시는 이러한 변화들로 달라질지도 모를 이후의 또 다른 궤적들도 가늠케 하는 것만 같다.

**

작가 작업은 능숙하고 유려한 필치가 형상화시키는 안정감에도 불구하고 다양한 시선들의 결합과 그 자유로운 유희가 전하는 동적인 긴장감은 물론 작가의 엉뚱하기조차 한 상상까지 더해져 정중동의 생기, 활력마저 느끼게 한다. 작가의 독특한 이동시점의 묘미라 할 만한데 사실 이러한 이동시점은 동서양의 시점을 결합, 응용한

것이며 여기에 작가 고유의 방식을 더한 것이기도 하다. 이성의 눈에 다름 아닐 관찰자의 중심적인 하나의 시선으로 그 대상인 자연, 풍경을 투시하여 파노라마와도 같은 시각적 다채로움과 조화를 구성하는 서양의 관점과 달리 동양은 위로 쳐다보고 아래로 굽어보며 멀리 바라보고 가까이 살펴보는, 이른바 유목遊目, 유관遊觀의 방식으로 자연의 풍경을 담아낸다. 반면 작가는 이러한 동서양의 관점들을 취하여 이를 다시 가로지르는 작가만의 독특한 시점, 화법을 펼쳐낸다. 기존의 다시점은 물론 숨은 시점의 발견들을 더해 한층 복합적인 시선을 구축하고 있는 것이다. 이런 이유로 작가의 화폭을 보고 있노라면 이들 복합적인 시선들의 유동적인 움직임으로 한 형상에서 다른 형상으로 옮겨가거나 그 사이를 오가면서 또 다른 풍경들이 생겨난다. 단순히 동적인 시선의 움직임의 차원을 넘어서 평면에서 입체로, 현실에서 꿈으로, 유한에서 무한으로, 그 숱한 사이 공간들이 자유분방하게 만들어내는 상상 가득한 유희의 즐거움마저 느껴지는 것이다. 마치 시선으로 풍경의 안팎을 유유자적하게 소요逍遙하는 경험마저 하게 되는 이유이기도 할 것이다. 이렇게 서로 다른 시선의 전환과 동적인 결합을 통해 평면상에 구현되고 있지만 입체적인 것 같은 느낌 또한 들게 한다. 하지만 대상을 다시점으로 분해, 구성하여 입체적인 형태, 이미지를 만들어내는 서구의 방식과도 사뭇 다르다. 이를 위해서는 시선이 위치를 유동적으로 옮기

며 다양한 방향, 각도에서, 곧 일찍이 곽희가 말한 삼원법의 그것들처럼 아래에서高遠, 앞에서深遠, 가까이서平遠 바라본 풍경을 종합적으로 만들어 내야 한다. 작가의 경우 마음으로 현실과 상상을 넘나드는 자유롭고 기발한, 이를테면 상원想遠의 시점까지 더해진 것 같기도 하다. 이렇게 가까운 곳과 먼 곳 사이를 오가며, 혹은 현실과 상상을 순환하여 뚜렷하게 나타나는 동시에 흐릿하게 사라지면서, 그렇게 펼치고 접혀지면서 서로 다른 극적인 긴장감이 형성된다. 그저 우리의 눈앞에 정태적으로 주어진 풍경이 아니라 시선, 형상의 다양한 측면들이 결합되어 역동적인 움직임이 생성되는 것이다. 이는 온천지에 흐르는 기의 움직임처럼 서로 다른 극과 극을 순환하여 다시금 거듭나는 자연의 이치, 생명의 원리와도 상통할 것이다. 풍경의 또 다른 이름이기도 한 산수의 본래 의미도 이를 함축하고 있다. 산과 물, 서로 다른 뜻과 의미로 이루어진 산수山水 개념 역시 대립된 것들이 서로 상관관계를 이루고 있기 때문이다. 위로 향해 올라가는 높은 것과 아래로 흐르는 낮은 것, 움직이지 않고 계속해서 그 자리에 있는 것과 끊임없이 움직이며 흐르는 것, 딱딱하게 고정된 것과 유동적인 흐름으로 변해가는 것, 불투명한 것과 투명한 것, 이렇게 서로 다른 형상, 뜻이 대립되는 동시에 어울리는 것이 산수의 본래 의미이다. 이들 서로 다른 것들의 긴장감 있는 이질적인 공존, 결합이 살아있는 풍경을 만들어낸다. 단순한 대립이 아

니라 끊임없이 서로를 순환하고 관계하면서 조화를 이루는 것이다. 바람의 유동적인 흐름과 환한 빛으로 확산하는 의미가 결합된 풍경風景의 뜻도 동적인 변화를 담고 있다는 면에서 이와 연결될 수 있을 것이다. 그런 면에서 산수, 풍경은 이러한 서로 상충된 것들이 상호 관계를 이루어 펼치고 접어내는 어떤 움직임에 다름 아닐 것이다. 아니 그 사이에 자리하는 것들일지도 모르겠다. 그렇기에 풍경은 그 본모습을 전하고 받아들이는 데 있어 이들 공간들 사이로 자유롭게 시선을 이동할 수 있어야 하며 그 역동적인 결합이 요청된다. 숨통이 튈 수 있는 생생한 풍경을 위해서라면 말이다. 그 사이 공간을 향해, 숨은 시점마저 발견하여 거닐며 유희할 수 있도록 하는 작가의 이동시점에서 바라본 풍경이 비롯된 것도 이런 이유들과 무관하지 않을까 싶다. 그런 면에서 작가의 작업은 이러한 오래된 전통의 혜안, 통찰들과도 얼마간 연관되어 있는 것 같다. 하지만 이를 얼마간 염두하고 있는 것도 사실이겠지만 이에 대한 개입과 작가만의 창의적인 방식을 통해 또 다른 차원으로 거듭나고 있다는 점에서 분명히 구별된다. 이는 작가의 작업 전반에 걸쳐 계속해서 진행되어 온 것들이기도 하다.

작가의 조곤조곤 세밀한, 하지만 그러면서도 꿈틀거리는 기운들마저 느끼게 하는 작품들을 보고 있노라면 개인적인 느낌이기도 하겠지만 이

러한 면모들이 얼마간 작가 자신과도 닮아 있다는 생각이 들기도 한다. 또한 작가의 삶과 무관하지 않아 보이기도 한다. 그렇게 작가가 몸소 겪고 관계한 것들을 바탕으로 한 작업들이었기에 더욱 생생한 느낌들, 진정성마저 전해졌던 것이 아닐까 싶기도 하다. 물론 작가의 작업은 개인적인 체험을 넘어 작가의 내밀한 상상력마저 더해진 것들이기도 하지만 단순히 개념적인 것들만은 아니라는 면에서 이러한 삶, 생활의 차원은 중요할 수밖에 없을 것이다. 특히나 우리 고유의 산수, 풍경을 구현하려는 작가에게 있어 우리의 삶과 문화를 이루는 환경, 혹은 풍토의 의미가 남다르게 작용하지 않았나 싶다. 풍경은 단지 시선으로 바라보는 객관적인 대상만이 아니라 그 속에서 살아갈 수 있는 주체적인 것이 결합했을 때 더욱 살아있는 것으로 자리할 수 있기 때문이다. 작가의 작업에서 마치 우리가 그 속에 몸소 들어가 맘껏 거닐고 자유롭게 유희하며 상상하는 즐거움을 느낄 수 있는 것도 같은 맥락일 것이다. 그렇기에 관람자는 단지 작업 앞에 있는 것만이 아니라 작품 속에 끊임없이 이어지는 다채로운 공간들 사이로 옮겨가 노닐게 되는 것이다. 이런 이유로 작가에게 있어 우리가 거주하며 생활하는 집의 의미가 남다르지 않았나 싶다. 사실, 작가의 '이동시점으로 본 풍경'도 특유의 엉뚱한 발상들로 비롯된 것이기도 하겠지만 옛 그림의 빈 곳으로 자리하는 정자, 집 속으로 들어가 마치 거기에 살면서 바라본 듯한, 풍경을 상상하면서 만들어진 작업이기 때문이다. 더구나 이 작업이 이동시점의 입체적인 집 작업으로부터 비롯되어 평면 작업으로 연결, 확장된 점도 그렇고 작가에게 있어 유난히 집과 관련한 작업들이 많은 것도 같은 맥락일 것이다. 우리가 그

속에서 살아갈 수 있는 이러한 집에 대한 관심은 작가의 작업이 삶, 환경의 차원과 무관하지 않음을 반증한다. 작가가 풍경을 빚어내듯 이러한 삶, 환경으로서의 풍경은 다시 작가의 작업을 만들 수 있는 바탕이자 원천들로 영향을 미치고 있는 것이다. 그렇게 서로가 서로를 관계하면서 만들어져간다. 그렇기에 작가의 작업은 먼 곳의, 있지 않은 풍경조차 담아내고 있지만 왠지 모르게 가까이서 자리하고 있는 것만 같은 생각이 들었는지도 모르겠다.

이런 작가였기에 작가의 최근의 삶이기도 했던 경주, 기장에서의 생활, 자연과 더불어 지냈던 시간들이 더욱 각별한 의미를 더하지 않았나 싶다. 하지만 사실, 이야기를 들어보면 작가적인 삶 치고는 그다지 특별할 것도 없는 평범한 삶이기도 하다. 작업 이외의 다소 외로울 수 있는 적적한 삶을 달랠 방편으로 고추, 브로콜리, 감자, 여주, 토마토, 상추 등과 같은 갖가지 채소들을 기르기도 하고 이따금씩 만나게 되는 곤충들을 유심히 살펴본 것이 어쩌면 전부일 수도 있기 때문이다. 하지만 작가는 이러한 평범한 일상의 삶 속으로 더 깊숙이 들어가 이들 자연, 생명이 전하는 것들을 세심히 관찰하고 사유했던 것 같다. 생활의 먹거리가 될 이들 재배 식물을 몸소 기르며 날마다 새롭게 생장하는 모습에 놀라기도 하면서 이를 작업으로 기록하기 시작한 것이다. 단순한 기록, 관찰만은 아니었던 것 같은데 아침마다 만나는 이들의 조금은 달라진 변화, 성장을 대하면서 생명의 경이로운 신비에 놀라기도 하고 대체 간밤에 어떤 신기한 일들이 벌어진 것일까에 대한 특유의 몽환적인 상상의 나래를 더하기도 하면서 이러한 사소한 일상의 것들을, 마음

속에 품은 것들을 그려도 되는 것인지를 자문하면서 말이다. 하지만 지극히 소소한 일상, 작고 미세한 자연일지라도 삼라만상 세상과 생의 이치를 담고 있는 법이다. 이 또한 그 자체로 진실한 자연의 모습, 풍경이기 때문이다. 작가는 이처럼 일상 속에서 자연의 경이, 생명 본연의 이치를 새삼 깨달으면서 머리로 이해한 풍경이 아닌 몸소 체험한 자연 그 자체의 풍경을 담아내기 시작한다. 작고 소소하다고 여길 수도 있겠지만 작가적인 궤적에 있어 묵직하고 의미 있는 변화가 아닐까 싶다. 동시대의 새로움으로 다가왔던 것도 사실이지만 그동안 작가의 작업에는 직접적인 것은 아닐지라도 전통의 개념적인 사유, 시선과 관련된 일정한 담론적인 틀이 은연중에 작동하고 있었던 것도 사실이기 때문이다. 그런 면에서 작가의 최근의 삶이 변화시킨 이러한 작가로서의 작은 시도와 모색들은 기존의 것들의 속박 아닌 속박에서 온전히 탈피하며 스스로 고유한 것들을 가능케 하는, 작가로서 의미 있는 변화의 가능성으로도 자리한다.

하지만 완전히 새로운 변화만은 아니라고 할 수 있는데 앞서 말한 집, 환경에 대한 작가의 지속적인 관심의 확장일 수도 있기 때문이다. 우리가 머물고 살아가는 집은 단순한 대상으로서의 공간이 아닌 우리의 삶을 편안하게 하고, 그렇게 더 나은 삶으로 성장하게 하는 바탕으로도 자리한다. 세상 속에 뿌리 박혀 살 수밖에 없는 우리로서는 이러한 집을 통해 더 넓은 세상과 연결될 수밖에 없을 것이다. 삶, 생활의 원천이기 때문이다. 그런 면에서 집은 세상이라는 크고 넓은 우주의 근원적인 의미들을 함축하기도 한다. 집, 우宇, 집, 주宙, 이렇듯 집이라는 뜻들의 결합으로

우주 개념을 풀이한 동양적인 사유만 봐도 그렇지 않나 싶다. 사는 곳, 생활하는 집을 의미하는 그리스어 오이코스oikos가 환경, 생태의 에코eco 개념과 연결되는 것도 같은 맥락일 것이다. 따라서 작가의 집에 대한 관심은 삶과 무관하지 않은 풍경, 더 나아가 세상의 근원마저 담으려 하는 지향과 무관하지 않아 보인다. 이런 면에서 '이동시점으로 본 풍경' 연작들에서 볼 수 있는 어렴풋하지만 분명하게 다가오는 집의 윤곽, 형상들도 결국 이처럼 보다 근본적인 자연, 세상 속으로 우리를 이끄는 입구이자 통로, 일종의 문으로서의 역할들을 수행하고 있지 않나 싶다. 작품을 통해 또 다른 공간 속으로 뛰어들어 그 안에서 맘껏 거닐고 유희하며 세상의 숨은 속뜻마저 깨닫게 하는 어떤 단초가 되는 것이다. 이처럼 작은 것으로 큰 것을, 가까운 곳으로부터 먼 곳을, 유한한 것으로 무한한 것들을 접고 펼쳐낸다는 면에서 일상의 소소한 작은 것들로 저 거대하고 깊은 세상의 근원적인 의미를 드러내려 하는 작가의 최근의 새로운 모색, 변화들도 이전의 작업들과 궤를 같이 한다. 결국은 매한가지인 같은 깨달음의 이치를 담고 있는 것이다. 저 들판의 가녀린 풀, 꽃들도 생명의 오묘한 비의를 품고 있는 것처럼 말이다. 더구나, 이는 단지 이러한 자연의 개념적인 의미만을 위한 것이 아니라 스스로의 삶으로 직접 체험하고 관계한 것들이기에 친근할 뿐만 아니라 다채롭고 풍부한 미적인 즐거움으로 우리에게 끊임없이 삶의 활력을 얻도록 하는 그런 풍경들로도 자리한다.

하지만 이번 전시에서는 아쉽게도 작가의 이러한 변화된 모습들 전부를 볼 수만은 없다. 작가

의 전언으로는 더 깊고 완숙한 모습으로 무르익었을 때 세상에 선보인다고 하니 말이다. 다만, 지난밤의 어둠 속에서도 생명은 그 역동적인 성장으로 거듭나 미묘하지만 분명한 흔적들을 못내 보여주듯 이번 전시 역시 조금은 달라진 변화의 어떤 징조들을 살짝 전하고 있을 뿐이다. 그런 면에서 둥실 거리는 구름 위로 떠다니고 있는 것 풍경을 담고 있는 신작, '구름이 풍경으로 보일 때쯤' 작업이 앞서 말한 작가적인 변화의 가능성을 은근슬쩍 암시한다는 면에서 각별한 의미를 담고 있다. 숱한 작가들에게 이미 풍경으로 담겨졌던 저 뭉게뭉게 피어오르는 구름이 왜 갑자기 풍경으로 보였던 것일까? 아마도 시시각각 그 모습을 달리하는 구름의 자유로운 형상변화에서 그 이유를 찾아야 하지 않을까 싶다. 기존의 틀을 깨는 그 자유로움 말이다. 그래서 더 이상 그림을 둘러싼 기존의 이론, 개념에 묶인 풍경이 아닌, 스스로의 삶에서 자연스럽게 우러나오는 풍경을 맘껏 그리겠다는 작가의 어떤 의지마저 읽혀진다. 아니, 일상의 평범한 자연의 자유자재한 모습이 비로소 풍경으로 보이고 이제는 이를 편하게 그릴 때가 되었다는 은근한 고백이기도 한 것 같다. 작가적인 변화의 시점時點을 암시하고 있는 셈이다. 그리고 보니 '이동시점으로 본 풍경' 신작들에서도 이들 자유자재한 구름 같은 형상들이 어렴풋이 보이는 것 같기도 하다. 이러한 변화가 체화되어 이미 진행 중임을 은근슬쩍 드러내기라도 하듯 말이다. 그렇게 작가는 갖가지 생각들로 머리를 써야 하는 심각하고 무거운 풍경이 아닌, 가볍지만 편하고 여유로운 느낌을 전하는 풍경으로 향한다. 그런 면에서 더욱더 내면화된, 자율적인 작가로서의 면모마저 도드라지고 있는 것만 같다. 한결 자유로워진 것이

다. 혹은 작가로서의 주체성의 차원이 더욱 부각되고 강조된 것이라고도 할 수 있을 것 같다. 이러한 이유들 때문인지 이들 구름풍경 작업에서 작가의 작품들에서 좀처럼 볼 수 없는 유유자적 낚시를 하고 있는 '인물'이 등장하게 된 점도 의미심장하게 다가온다. 한편, 이러한 자유는 개인적인 것에 한정되는 것만 아닌 저 거대한 세상 전체와 연결될 수 있는 것이기도 하다. 크고 깊은 세상의 본원적인 의미를 작가 개인의 삶으로 일상화된, 작고 미시적인 것들에서 찾는 것이기 때문이다. 멀리서가 아니라 가까이서, 그렇지만 더 넓고 깊은 곳까지 담아내면서 말이다. 여기에 더 덧붙이자면, 작가의 내밀한 자유로움을 전하는 이들 구름이 화면 속에서 남겨진, 비어있는 바탕이란 사실도 신기할 따름이다. 역설적이지만 결국은 고개를 끄덕이게 하는 세상의 숨은 이치, 비의가 그러하듯 말이다. 그런 면에서 앞서 말한 '이동시점으로 본 풍경' 작업 속의 구름처럼 보이는 것들이 설령 구름으로 그려진 것이 아닐지라도 매한가지일 것이다. 그렇게 가시적인 형, 상조차 넘어서는 자연 본연의 뜻, 어떤 경계境界마저 드러내고 있는 것이 아닐까 싶다.

그렇지만 곰곰이 생각해 보면 작가는 이미 자유로운 작업들을 펼쳐왔다. 동양의 오래된 전통들과 연결되기도 하지만, 그 뜻과 격은 잃지 않으면서 서양의 것들을 포함하여 부단히 동시대적인 감각으로 자유롭게 변형, 생성하려 했을 뿐만 아니라 다양한 실험적인 시도들마저 마다하지 않음으로써 옛 그림의 진지하면서도 무거운 의미의 두께에 머물고 있지 않기 때문이다. 말 그대로 자유로운 것이다. 이로 인해 작가의 작업은 세련되고 유연한 형상, 이미지들로 어떤 품격이

느껴지기도 하지만 자세히 들여다보면 복합적인 시점이 이끄는 다채로운 풍경들로 신기하고 재미있는, 유쾌한 그림의 멋과 맛 또한 담아낼 수 있지 않았나 싶다. 작가는 물론 보는 이로 하여금 유유자적 자유롭게 노닐게 하는 격조 있는 즐거움 말이다. 여기에 현실의 관찰, 경험, 기억에 상상적인 가상공간들마저 공존하기도 하고 전통적인 필법, 화법을 넘어서는 다양한 기법상의 시도들과 평면에서 입체를 넘나드는 다기한 형상, 이미지들도 감각적인 자유로움이기도 할 것이다. 그런 면에서 작가의 작업은 개념적인 것들에만 매몰되지 않는데 이번 전시에서 유난히 눈길을 사로잡는, 짙으면서도 환한 독특한 색감도 이러한 면모들과 연결되는 것 같다. 칠 흙 같은 밤에 더욱더 은은히 빛을 발하는 달빛처럼, 겹쳐 올린 먹의 두께 감으로 유난히 더 어둡게 발색된 검은 면과 이와 대비되는 금빛 안료의 발산하는 강한 색감이 무척이나 감각적이기 때문이다. 세련된 느낌이기도 할 것이다. 어둡지만 밝은, 혹은 그윽하여 모호한 듯하지만 명료한 이러한 감각들의 대비가 동적이며 자유로운 느낌들을 들게 하는 것이다. 서로 다른 요소들이 상호 충돌하여 긴장 가득한 강한 운동감을 형성케 한다는 면에서 세勢의 차원과 연결되기도 한다. 더욱이 이 모든 것들이 그저 기법과 질료적인 것들로 비롯되는 것만이 아닌 작가의 몸에 익은 감각들로 체화되어 구현된 것이라는 면에서 자연스럽고, 또 자유롭게 전해지지 않았나 싶다.

그렇기에 최근 사뭇 더 달라지고 있는 것 같지만 이번 전시 역시 자유로움을 향한 작가의 모습을 여전히 살펴볼 수 있는데 모자람이 없을 것이다. 다만, 모두에서 이야기했듯 더욱더 변모할 이후의 또 다른 가능성을 예비한다는 면에서 좀 더 특별한 의미들을 가지고 있지 않나 싶다. 그렇게 작가의 풍경, 작업은 이러한 자유로움을 통해, 자연, 본연의 것들로 부단히 거듭나고 있는 것만 같다. 스스로 그러할 뿐인 자연自然처럼 작가 역시 자연, 생명이 품은 본원적인 뜻을 작가적인 삶으로 체화시키는 지속적인 과정을 통해 외부적인 것으로부터 자기 자신으로 되돌아감으로써 결국은 스스로 말미암은 것들로 작업을 펼치려 했기 때문이다. 말 그대로의 자유自由인 것이다. 이러한 자유는 어떠한 영향이나 속박으로부터의 탈피하여 스스로 고유한 것을 만들어가는 것과 상통하며 그렇기에 작가의 작업은 설령 동서고금의 갖가지 개념적인 사유들과 기법, 매체, 재료적인 것으로부터 비롯된 것일지라도 결국은 이 모든 것들을 가로질러, 자유로움에 다름 아닐 작가만의 특이한 것들singularity, 작가적인 삶으로 몸에 익어 익숙하고 편하게 노닐 수 있는 작업 세계로 계속해서 되돌아가고 있는 것만 같다. 그렇게 뒤를 돌아보기도 하지만 동시대의 사유, 감각들로 현재를 살면서 미래를 향한 지향들로 한결같지만 동시에 늘 같지만 않은 작업들을 펼치는 그런 작가로서 다가오는 것이다. (2021)

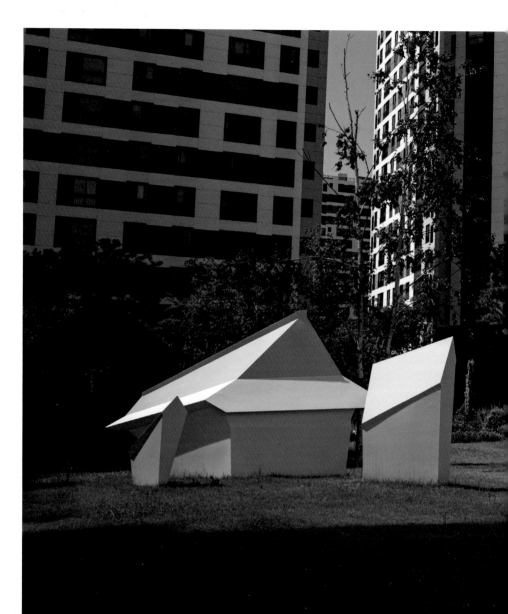

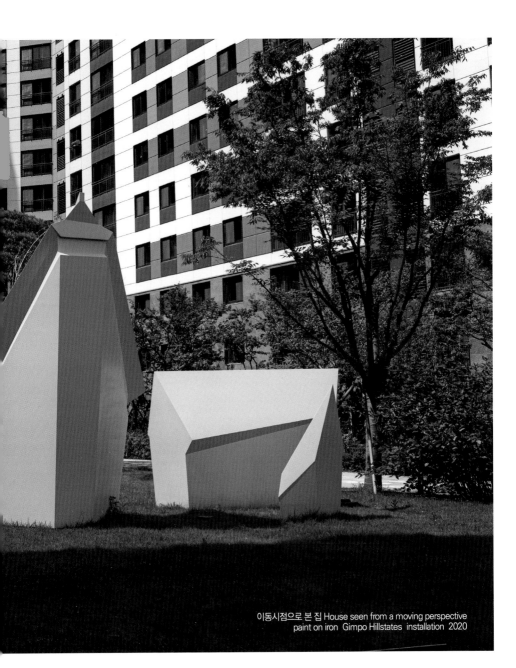

이동시점으로 본 집 House seen from a moving perspective
paint on iron Gimpo Hillstates installation 2020

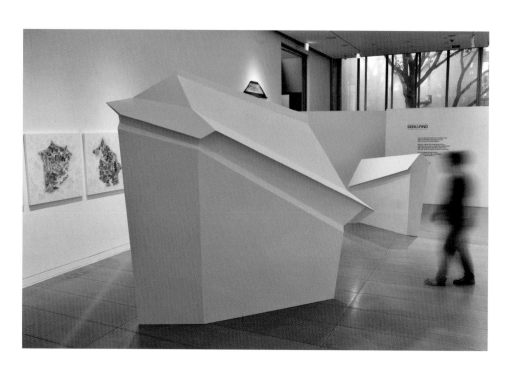

관찰 놀이터 seek & find Blume museum of contemporary art 2016

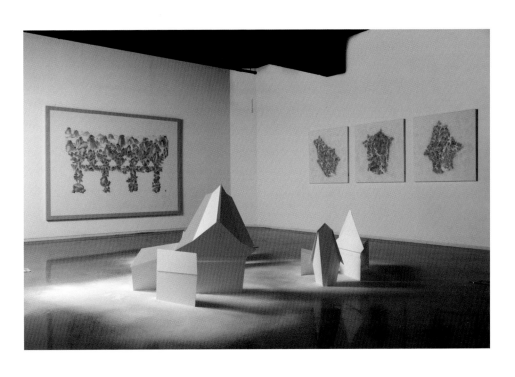

운외운 몽외몽 cloud outside cloud, dream outside dream Seum Art Space 2015

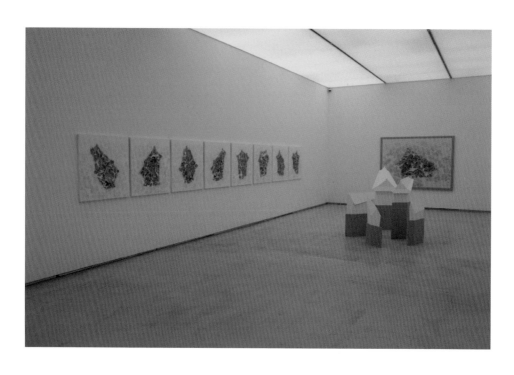

숨겨진 시점, 풍경을 거닐다 Hidden view point wander the landscape Johyun gallery 2014

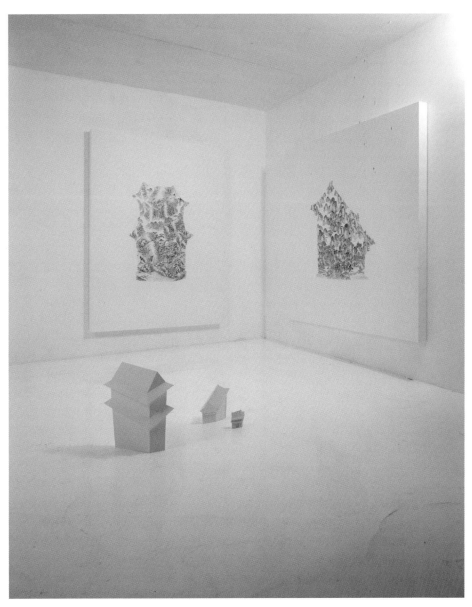

개입에 대하여 agaINst intervention Kumho museum 2008

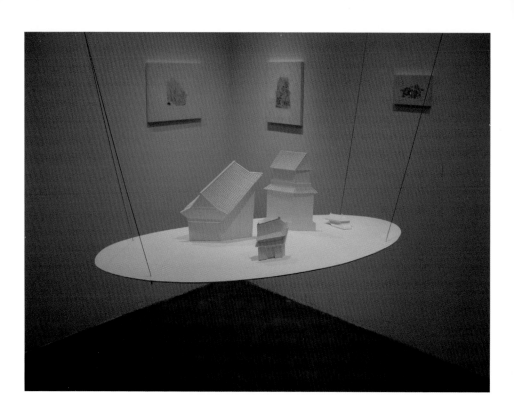

숨겨진 화가의 시점을 찾아서 Looking for hidden view point of oriental painter Responsibility for the curiosity 2006

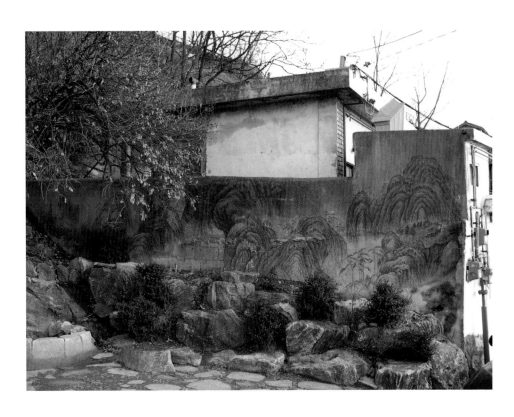

아트인시티 프로젝트-낙산 Art in city project-Naksan Moving perspective 2006

조종성-왜상의 산수화

박영택 (경기대교수, 미술평론)

조종성은 배접 한 장지에 농묵으로 산수를 그렸다. 수묵으로만 이루어진 이 산수화는 조감의 시선에 의해 아득한 거리에서 포착되었다. 그래서 미세하고 복잡하다. 그것이 익숙하면서도 무척 낯선 산수, 재미난 산수로 다가온다. 먹과 모필이 어우러져 핍진한 산수화의 맛을 분위기 있게 우려낸다. 무척 조밀하고 정치하다. 우선 디테일한 묘사의 완성도와 단색의 계조로 이루어진 풍부한 먹 맛, 그리고 바위산과 나무의 질감 표현, 이른바 촉각성이 느껴지는 듯한 처리가 돋보이고 흥미로운 구도가 시선을 잡아끈다. 높게 솟은 산봉우리와 거친 돌/바위, 그리고 수직의 나무들이 어우러진 이 풍경은 가득한 운무를 사이에 두고 첩첩한 산중의 웅장함과 장대한 자연의 위용을 부감으로 가시화한다. 대관산수가 지닌 웅혼한 맛이 가득하다. 현실계가 아닌 이 산수화는 옛 그림들에서 발췌해 온 부분들을 조합한 그림이다. 이른바 콜라쥬산수이다. 산수화의 일부를 차용하고 뜯어 와서 다시 그린 것이고 상상력을 동원해 보완한 그림이다. 특정 산수화를 임모 한 것 같지만 실은 여러 산수화를 조합한 가상의 산수화다. 전통산수화가 지닌 모든 소재들이 다 들어있지만 사람은 부재하다. 산과 돌, 나무와 집, 다리와 물, 그리고 구름이 반복해서 이어지고 배열되어 있다. 그림의 중심이나 주변의 구분은 모호하다. 어느 곳에 시선을 두어도 그림을 감상하는 데는 지장이 없다. 보는 이들은 화면을 훑어나가면서 부분적으로 뜯어먹으면 된다. 따라서 이 그림은 관자로 하여금 화면 속을 배회하고 소요하게 한다. 그림 속으로 거닐어보라는 것인데 사실 그러한 전략은 이미 옛 산수화에 당연하게 들어있던 내용이라 새삼스럽지는 않다. 조종성은 이를 좀 더 강조하고 있어 보인다.

그는 산수화에 내장된 다양한 시점을 강조하는 구도를 구사하고 있다. 원근이 아니 이동시점과 다양한 시점이 공존하는 화면이다. 아마도 작가는 산수화가 지닌 시점의 이동에 강한 흥미를 지니고 있는 것 같다. 그와 함께 작가는 여백을 거느린 산수화의 한 부분을 잘라낸 듯이 화면 가운데 부분을 집중적으로 묘사하되 나머지는 흐릿하게 윤곽만을 그려서 마치 지워버리듯이 은폐했다. 그러자 화면에 강약의 구별이 두드러진다. 많이 그려진 부분과 적게 그려진 부분, 보이는 부분과 잘 보이지 않는 부분, 진한 부분과 흐린 부분이 한 공간에 공존한다. 특정 시점에 잡힌 풍경과 그 배후, 이면에 가려진 풍경 혹은 실제의 풍경과 보이지 않는 부분의 풍경을 동시에

보여주려는 듯도 하다. 그러니까 한 화면에 풍경의 여러 측면이 공존하고 다양한 시점이 개입되고 있다는 얘기다. 이 산수화에는 고정 시점, 특정 시각에서 바라본 대상의 리얼리티가 아니라 자유자재로 이동하는 시각에서 느끼는 기氣의 흐름을 형이상학적으로 추상화시키는 방법론이 원용되고 있다. 그것이 전통 산수화에서 추려낸 내용이다. 따라서 다양하고 종합적인 이해인 산점투시가 쓰여지며 여백이 가득하다. 그것은 이른바 그려지지 않은 그림들이기도 하다. 유한한 것을 통하여 결국 무한한 것을 묘사하고자 한 그림이 산수화였다. 그래서 중요한 것은 물리적 현상의 재현이 아니라, '현상의 경험'이었다. 단순한 물리적 재현이 아닌 정신적 재현이라는 얘기다. 그것은 눈으로써 사물을 관조하는 것이 아니라 이른바 '심안으로서 관조'하는 것이자 정신적인 활력을 자극해 실세계를 지각하고 그림 너머의 세계로 몸과 정신을 유인해 주는 것이다. 그림을 보면서 실재하는 자연을 소요하는 체험(정신적 활력)을 맛보게 하고자 한 조종성의 산수는 관자를 적극적으로 끌어들이고 동참시키며 보는 이의 상상력과 지각작용을 독려하고자 한다.

한편 그의 작업에서 가장 흥미로운 것은 산수화에 으레 등장하는 점경의 작은 집의 형태가 화면에서 나와 공간에 구체적으로 실재하는 연출이다. 자작나무로 만들어진 작은 집의 모형이 입체

(조각)가 되고 오브제가 되었으며 바닥에 놓이면서 벽에 걸린 그림과 상호작용을 한다. 그 작은 집 또한 보는 시점에 따라 다른 양태를 지니는 것처럼 왜곡되게 만들어졌다. 투시법에 맞지 않는 집인데 흡사 보는 시점에 따라 다양하게 관찰되는 집을 산수화의 시점을 응용해 안겨준다. 이른바 왜상으로서의 집인 셈이다. 산수화와 설치, 회화와 집의 모형, 그러니까 그림과 건축, 이미지와 오브제가 공존하면서 서로 길항하는 관계를 만들어내고 있다. 화면 속의 집과 화면 밖의 집이 겹쳐지고 집 안에서 본 풍경, 집 바깥의 풍경이 그렇게 스친다.

알다시피 산수화란 당대의 유토피아를 시각화한 그림이며 군자가 '공간 속에서 존재하는 방식을 창조하는 것'과 관련된다. 따라서 산수를 소요하고 바라보며 산수를 그리고 완상 하는 이유는 군자가 되고자 하는 일종의 수양과 수신의 과정이었다. 풍치 좋은 자연환경 속에서 검소한 생계 수단에 의지하여 사는 은자/군자의 삶을 꿈꾸는 것이 산수화의 목적이라면 그것은 유교적 이념들 및 도교와 불교의 신비주의를 어느 정도 혼합한 이념적 체계의 결과물이다. 일종의 종교다. 자고로 군자를 꿈꾸는 선비라면, 나아가 신선이 되고자 한다면 어떤 삶을 살아야 하느냐를 보여주는 이미지이자 삶의 공간에 어떻게 거하며 어떻게 살아가야 하는지를 안기는 그림이다. 인간

이 꿈꾸는 지극한 열락의 상태를 보여주고자 했던 그림이자 그런 삶을 열망했던 이들의 보고자 했던 환각적인 장면이 산수화인 셈이다. 그것은 결국 현실적, 세속적 삶의 의무와 고통으로부터 자신을 지키고 끊임없이 긴장을 부여하면서 스스로의 삶의 자정역할을 가능하게 해주는, 추슬러 주는 힘이다. 이런 시선과 태도가 오늘날 산수화에서는 어떻게 자리할 수 있을까?

또한 산수화는 읽는 그림이자 더듬고 그 사이로 헤매는, 가상의 소요 체험을 상상하게 한다. 그림은 책이었다. 르네상스 이후 서구미술의 시각 양식은 자연세계와 그 회화적 표면 사이의 대칭적인 관계를 강조하는데 반해, 동양화의 지배적인 양식은 비대칭적이며 그려진 이미지와 관찰된 세계 사이, 그리고 그려진 이미지들 자체 사이의 은유적 연계를 강조한다. 동양인들은 그림이 실재가 결코 될 수 없다는 사실을 오래전부터 알았다. 사실 그림은 그림일 뿐이다. 따라서 동양의 그림은 실재를 추구하기보다는 정신적인 활력을 통해 외부세계를 체득하는 그 어떤 통로로 그림을 대했다. 그림은 그저 종이라는 단면에 올려진 먹과 붓질이 만들어놓은 흔적일 뿐이다. 그것은 실재가 아니라 일종의 허구이다. 그러나 그림이 없다면 세계를 내 의식 안으로 끌어들이고 감상하고 오랫동안 응시하기 어렵다. 산수화는 실세계를, 자연의 진면목을 가상으로 경험하게 해주는 그림, 일종의 '시뮬레이션'에 해당하는 그림이다. 그래서 그림은 다른 세계로 이행하게 해주는 매개의 역할을 한다. 징검다리로서의 그림말이다. 그것은 '그리기'라기보다는 '상상하기'라고 해야 더 어울린다. 사물자체에 내재한 정신성과 기운이 발현되어야 보고 이를 표현하는 것이 산수화의 문제였다. 따라서 대상을 보는 이의 사상과 감정, 의도, 철학 등이 화면 안에 반영되어야 했다. 결국 동양화에서 중요한 것은 물리적 현상의 재현이 아니라, '현상의 경험'이었다. 단순한 물리적 재현이 아닌 정신적 재현이라는 얘기다. 그것은 눈으로써 사물을 관조하는 것이 아니라 이른바 심안으로서 관조하는 것이다. 정신적인 활력을 자극해 실세계를 지각하고 그림 너머의 세계로 몸과 정신을 유인해 주는 것이 바로 산수화다. 산수화를 보면서 실재하는 자연을 소요하는 체험(정신적 활력)을 맛보게 하는 것이다. 이처럼 관자를 적극적으로 끌어들이고 동참시키며 그의 상상력과 지각작용을 독려하는 것이 산수화였다. 서양의 회화가 외부세계를 재현함으로써 이를 소유하고 장악할 수 있으리라는 믿음을 키워왔던 것, 그래서 소유의 욕망을 극대화하는 이른바 인간중심주의적 시각으로 자연을 정복하려는 욕망에서 나왔다면 동양은 애초에 그런 재현의 욕망이 있을 리 없다. 바로 이 지점에서 우리는 전통화에 내재된 탈근대적인 요소를 만날 수 있다. 그런 것을 어떻게 오늘날 환생시킬 수 있느냐가 핵심적인 과제인 셈

이다. 조종성의 산수화는 그러한 질문을 던진다. 그는 산수화에 내재된 여러 의미를 흥미롭게 독해하고 그것을 어떻게 다시 그려나갈 것인가를 생각한다. 오늘날 상당수 작가들에 의해 전통 산수화는 라면으로도 만들어지고 종이로 입체화하고 고무나 컴퓨터상에서 사진이미지로, 혹은 동시대의 도시풍경과 습합되어 유동한다. 그것은 전통을 오브제화 하고 하나의 탈문맥화된 기호로 다루면서 자의적인 이미지의 배열 안에서 순환시킨다. 그래서 마치 팝아트의 도상들처럼 다루어진다. 이처럼 오늘날 전통은 간편한 소재로 취급된다. 그러나 그것이 산수화의 현대적인 계승 내지는 의미 있는 해석이라고 여겨지긴 어렵다. 산수화가 전통이기에 그것을 '다시' 그린다는 것도 무의미하다. 중요한 문제는 '전통의 현대화'란 수사가 아니라(그것도 잘못된 말이지만) 매 순간 한국 동양화단에서, 미술계에서 도대체 전통이란 것이 왜, 누구에 의해, 무엇 때문에 호명되고 의미를 부여받는가를 질문해야 한다. 전통을 박제화 시키고 그것을 오브제로 여기지 않으려면 전통에 대한 모색과 논의가 다른 차원으로 진전되어야 한다. "전통이 이런 것이다"라고 확인하는 것이 아니라, 그것이 전통이라고 규정하는 것이 아니고 전통은 어떻게 호명되고 만들어지는가, 어떤 필요성에 의해 호출되는가를 질문해야 한다. 아울러 그 당시에 그림이 그렇게 그려졌으며 어떤 문맥에서 제작되고 이해되었으며 조형적 방법론들이 무엇이었는가를 잘 깨달아 그것들이 간직하고 있는 이미지에 대한, 미술에 대한 의미심장한 요소들, 그러니까 서구미술을 넘어설 수 있는, 탈근대적인 내용들을 부단히 찾아내어 환생시키는 일이 중요해 보인다. 시선의 문제, 프레임, 그림과 문자의 관계, 시간, 유토피아 의식, 이미지와 삶과의 관계, 이미지의 주술성, 그림의 가설방식, 정신적 활력 속에서의 그림감상 등등 헤아릴 수 없는 여러 흥미진진한 부분들이 잠복해 있다고 여겨진다. 그런 면에서 산수화는 여전히 거대한 광맥이다. 조종성은 바로 그 광맥을 조심스레, 흥미롭게 건드리고 있다. 간편하게 패러디하거나 유희적인 기호놀이로 다루지 않는다. 나로서는 그의 농묵으로 이루어진 이 조밀한 산수화와 오브제의 연출이 좀 더 극적으로 전개될 수도 있을 것 같은 예감이 든다. (2014)

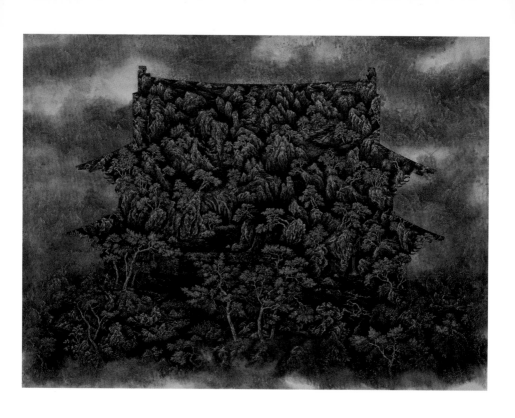

이동시점으로 본 풍경 Landscape seen from a moving perspective-yellow
179×243cm ink, pigment on Korean paper 2020

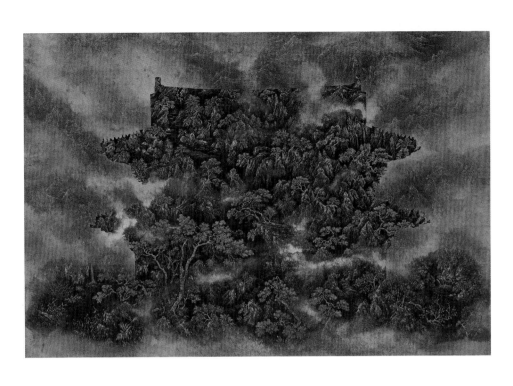

이동시점으로 본 풍경 Landscape seen from a moving perspective-yellow
135×197cm ink, pigment on Korean paper 2020

작가노트

"지난 200여 년간 서양의 사고방식, 서양의 문화가 전 세계를 주도하는 사상체계로 자리 잡았다. 그러다 보니 서양적인 것은 좋은 것이고, 동양적인 것 또는 우리 고유의 것은 무엇인가 부족하거나 고루한 것이라는 인식도 갖게 되었다. 이것은 쓸데없는 열등감으로 연결되어 서양 사람만 만나면 아무것도 아닌데도 위축되기도 했다. 그러나 그것이 특별히 서양이 나아서라거나 서양의 사고방식이 보다 합리적이고 인간 사유에 적합한 방식이기 때문이 아니다. 그러한 서양의 우위가 사실이라면 왜 중세 이전까지 동양의 과학기술, 생산량, 문화 등이 앞서 있었는지를 설명할 수 없게 된다."

　　　 - 책 〈생각의 지도〉에서 발췌, 저자 : 리처드 니스벳

숨겨진 화가의 시점을 찾아서

동양의 화가들은 어떻게 생활과 풍경을 관찰하고, 또 어떻게 이를 창작과 연결시키는가? 이에 대한 많은 고사들이 전해오고 있는데, 예를 들면 당의 현종玄宗이 '가릉' 지방의 경치를 그리워하여 오도자吳道子로 하여금 그려오게 하였는데, 오도자는 '가릉' 지방을 둘러보고 빈손으로 돌아왔다. 현종이 그 이유를 물으니 '저는 비록 밑그림을 그리지 않았으나, 모두 마음속에 담아 왔습니다.'라고 답하였다. 훗날 오도자는 대동전이라는 건물에 벽화를 그리게 되었는데, 여기에 3백여 리에 걸친 '가릉' 지방의 풍경을

담아 하루 만에 완성하였다고 한다.

이러한 고사는 동양의 화가들이 그림을 그릴 때 어떤 고정된 시점에서 특정한 시야 안의 사물을 관찰하고 묘사하지 않음을 설명해 준다. 화가들은 걸으면서 보고 생각하면서 대상의 각 방면을 관찰하게 되며, 그 후 대상을 떠나 대부분을 머릿속에 담아 온 기억에 의해 창작했다는 것을 알려준다.

옛 화가들은 한 폭의 풍경을 그리기 위해서 실제로 보기만 해도 어질어질한 산을 타고 험한 벽을 기어서라도 절벽을 올라갔었던 것 같다. 난 옛 화가들이 걸어 다녔던 풍경을 감상하기 위해 이미 그려진 그림 속으로 들어간다. 그림 밖에서는 볼 수도 느낄 수도 없었던 자연의 내음, 그리고 바람을 그림 속에서 만난다. 잠시 쉬기 위해 산 중턱의 정자에 올라 주변을 바라보니 그 또한 절경이다. 그리고 난 다시 그림 밖으로 걸어 나의 머릿속에 담아 온 상상한 절경들을 그려낸다.

그리고 또 하나 재미나는 점은, 옛 화가들은 시야 안의 사물을 서양화의 고정시점과 다른 이동시점을 가지고 있으면서도 생활공간인 집만은 그렇게 보지 않고 고정시점으로 봤다는 것이다. 그래서 나는 그림 속의 집을 지우고 이동시점의 형식을 빌려 기와집을 만든다.

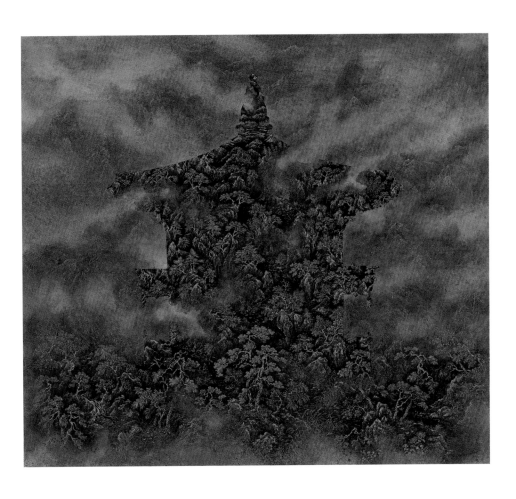

이동시점으로 본 풍경 Landscape seen from a moving perspective-yellow
200×180cm ink, pigment on Korean paper 2020

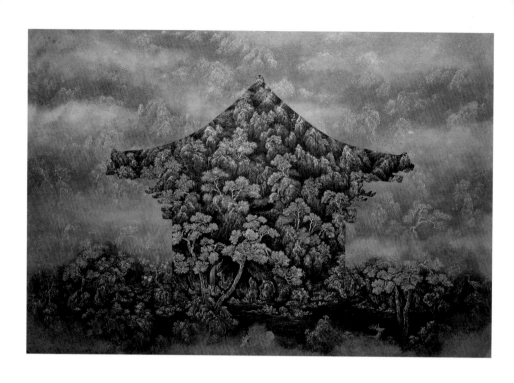

이동시점으로 본 풍경 Landscape seen from a moving perspective-yellow
130.3×193.9cm ink, pigment on Korean paper 2020

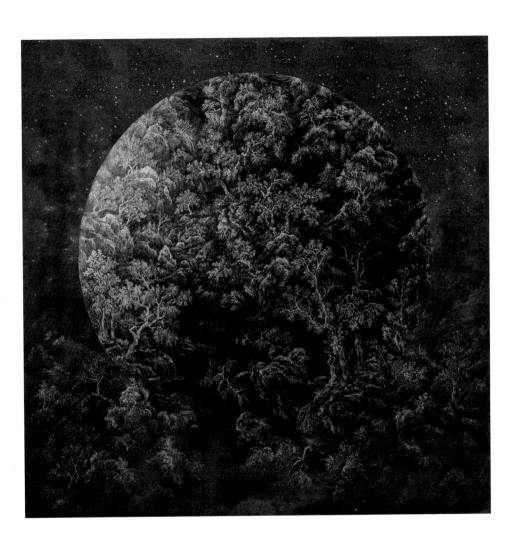

이동시점으로 본 풍경 Landscape seen from a moving perspective–yellow
90×90cm ink, pigment on Korean paper 2018

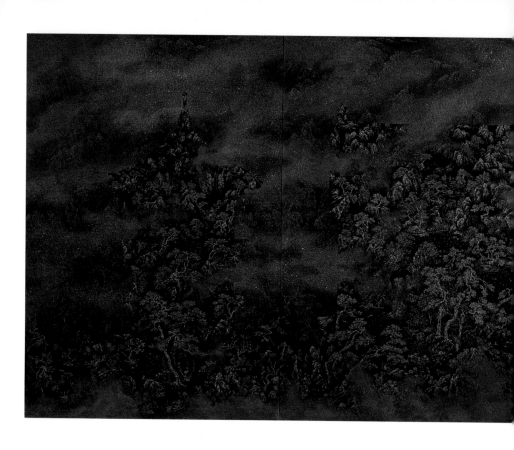

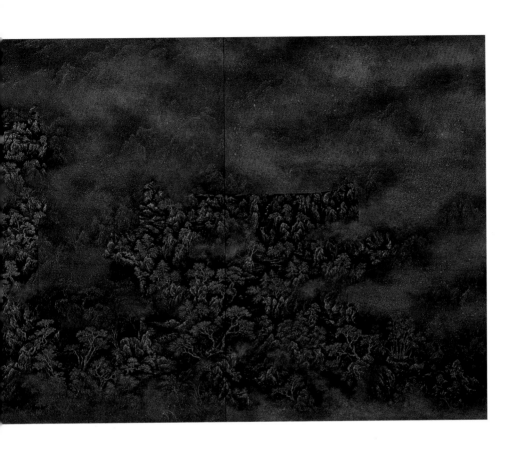

이동시점으로 본 풍경 Landscape seen from a moving perspective-yellow
210×580cm ink, pigment on Korean paper 2021

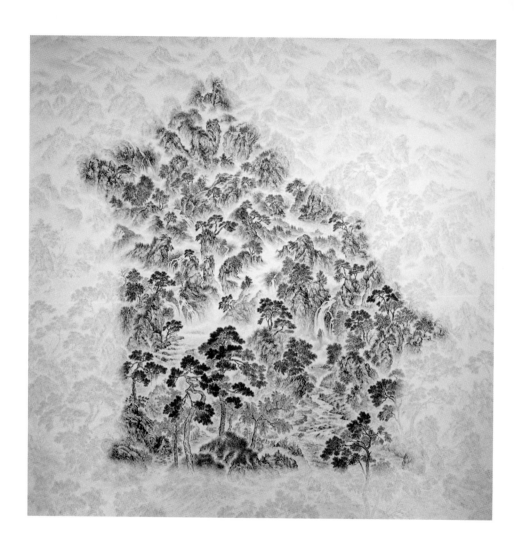

이동시점으로 본 풍경 Landscape seen from a moving perspective
150×150cm ink on Korean paper 2020

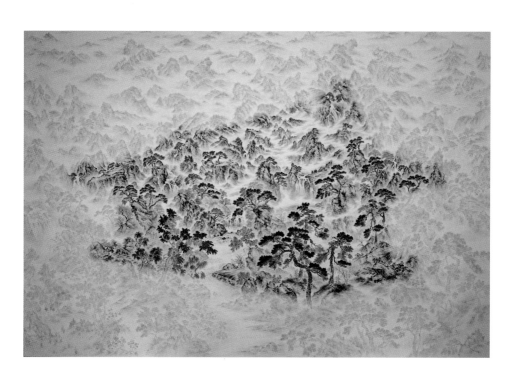

이동시점으로 본 풍경 Landscape seen from a moving perspective
135×197cm ink on Korean paper 2020

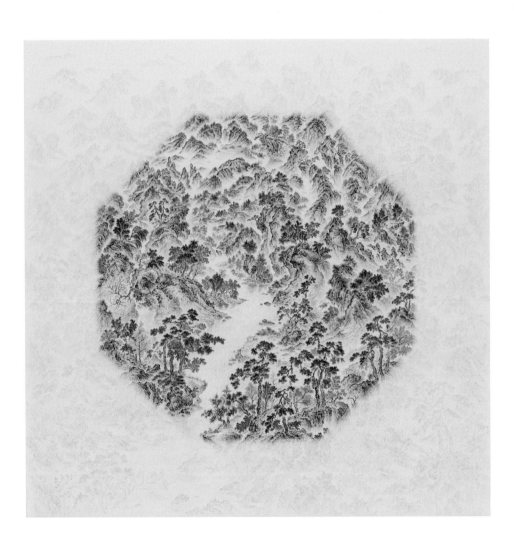

이동시점으로 본 풍경 Landscape seen from a moving perspective
150×150cm ink on Korean paper 2018

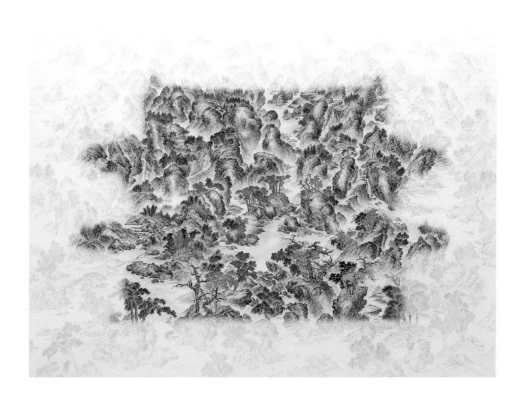

이동시점으로 본 풍경 Landscape seen from a moving perspective
179×243cm ink on Korean paper 2016

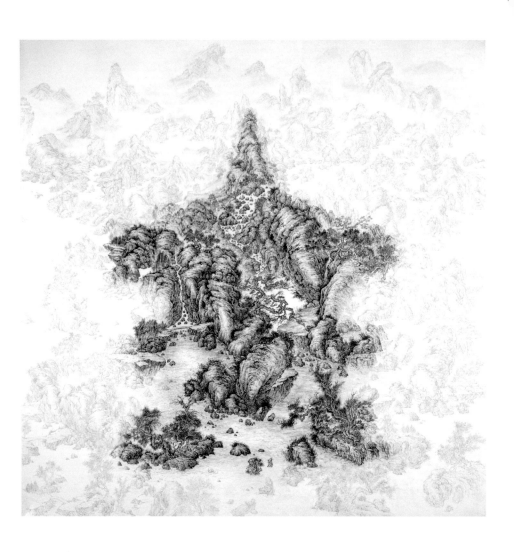

이동 시점으로 본 풍경 Landscape seen from a moving perspective
165×165cm ink on Korean paper 2011

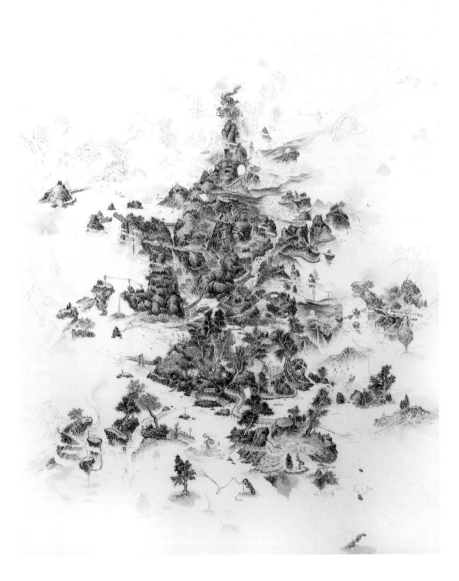

이동시점으로 본 풍경 Landscape seen from a moving perspective
133×171cm ink on Korean paper 2011

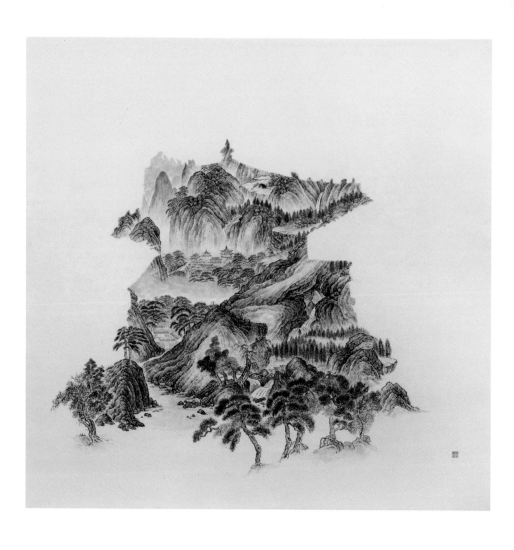

이동 시점으로 본 풍경 Landscape seen from a moving perspective
117.6×119.7cm ink on Korean paper 2012

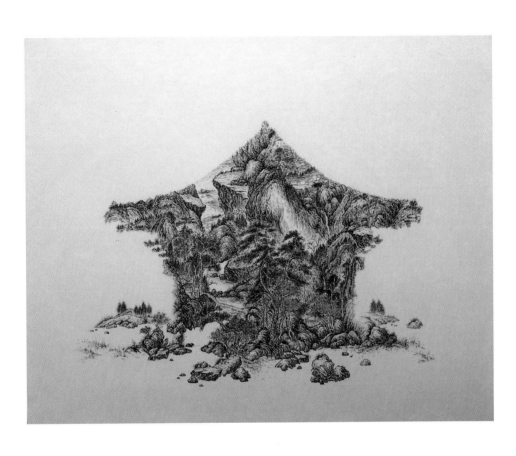

이동시점으로 본 풍경 Landscape seen from a moving perspective
122×100cm ink on Korean paper 2010

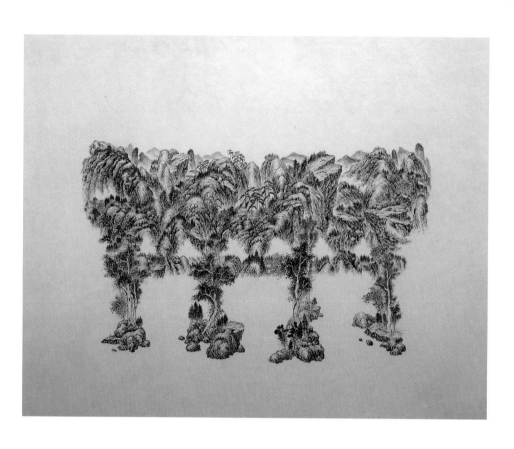

이동시점으로 본 풍경 Landscape seen from a moving perspective
122×100cm ink on Korean paper 2010

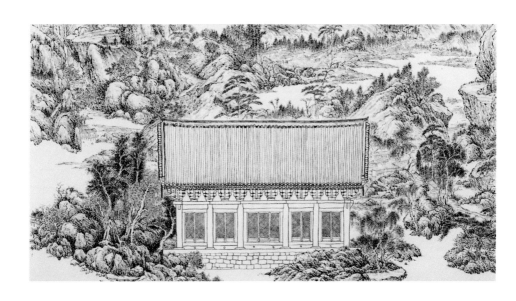

이동시점으로 본 풍경 Landscape seen from a moving perspective
122×74cm ink on Korean paper 2009

'푸른 대양 청춘의 개화'

강수미 (기획·비평)

조종성, 옛 그림에서 걸어 나와 몸을 얻다.

그렇다면 작가 조종성의 공간은 어떤가? 이 작가는 자기 몸의 공간도 아니고, 마을이나 도시 같은 공간도 아닌, 이미지로 표상된 공간을 다룬다. 좀 친절하게 설명하자면, 조종성은 현실의 실재(하거나 했던)공간을 다루는 것이 아니라 겸재 정선이나 중국 산수화에 가상적으로 존재하는 공간을 다룬다. '가상적으로 존재'한다는 말은 거짓이나 상상의 공간이 그려져 있다는 뜻이 아니라, 그것이 그림 바깥에 실재하든 그렇지 않든 그림에서 이미지로 그려져 있다는 뜻이다. 왜 구태여 이 말을 이렇게 자세히 설명하고 넘어가는가? 우선은 누구나 알다시피 정선의 산수화는 '진경산수'이기 때문에 상상으로 그렸다는 말은 성립할 수 없기 때문이고, 둘째로 조종성은 이미 다른 화가가 2차원 평면에 그린 가상적 공간을 상상력을 동원해 다른 가상적 공간으로 만들어 낸다는 점을 강조하기 위해서이다. 일테면 그에게 정선의 산수화나 중국화는 '이미 만들어진 ready made'것이고 그는 뒤샹처럼 그 그림을 '선택'하고 '전치displacement'시켜 다른 의미를 부여하는 것이다. 물론 이 작가는 뒤샹보다 과하거나 약하다. 뒤샹이 레디메이드를 선택하고, 자리 바

꾸기만 했다면, 조종성은 거기에 전통적 의미의 예술가적 행위, 즉 그리고 만드는 행위를 덧붙였기 때문이다.

이렇게 '기성 이미지'에 '덧붙이기 행위(그리기, 만들기)'가 무익한 것은 아니다. 아니 전혀 반대로 감상자에게는 매우 생산적인 경험을 촉발시킨다. 마치 물에 담그면 부풀어 올라 제 형태를 찾아가는 일본 종이꽃처럼, 정선의 〈인곡유거〉속 초막이 볼륨을 갖고 그림에서 튀어나온다면 얼마나 자극적이겠는가? 우리는 흔히 스크린 위에 실체 없이 투영되는 격투기 영상을 보면서도 손에 땀을 쥐는데, 몇 백 년 전 그림 속 이미지를 손으로 만질 수 있는 상황은 얼마나 흥미롭겠는가?

조종성은 기존에 그려진 가상적 이미지에 볼륨을 주기 위해, 일종의 현재성을 부여하기 위해 "그림 뒤쪽 풍경"을 본다. 우리는 이 뒤쪽 풍경을 볼 수 없다. 실재하지 않기 때문이다. 그러니까 조종성이 보는 그림 뒤쪽 풍경은 말이 그렇지 작가의 상상력공간이다. 이 상상력이 작용하는 공간 덕분에 우리는 어디에도 존재하지 않는 공간, 즉 유토피아적 공간을 촉각적으로 경험한다.

나투라 모르타Nature Morta, 스틸 라이프Still Life, 스틸레벤Stilleben, 정물화靜物畵. 이 용어들은 모두 '꽃이나 과일 또는 기물 따위 움직이지 않는 것들을 소재로 그린 그림'을 지칭한다. 좀 더 고상하게 표현하자면 '고요한 사물들의 세계를 그린 그림'을 말한다. 그러나 정물화라는 한자어를 제외하고, 라틴어 단어에도, 영어에도, 독일어에도 '삶'과 그 대극對極으로서의 '죽음'이 자리를 차지하고 있다. 그만큼 서구에서 '정물화'는 현재 삶의 빛남, 활기참, 생기를 찬미하면서도 그 빛남과 활기와 생기가 영속하지 않을 것임을 각성시키는 그림들인 것이다. (네 죽음을 기억하라! memento mori!) 죽음은 의식의 죽음일 뿐만 아니라 감각의 죽음이다. 그러니 자연을, 삶을 고요하게 박제한 그림인 서구의 정물화 전통은 자세히 뜯어보면 끔찍한 것이 된다. 가장 생동하는 감각을 영구 고요의 세계로 붙잡아 관조하기. (2007)

- 강수미, 푸른 대양 청춘의 개화
: 동시대 젊은 작가들의 미학 (M&K, 2007)
중에서 발췌

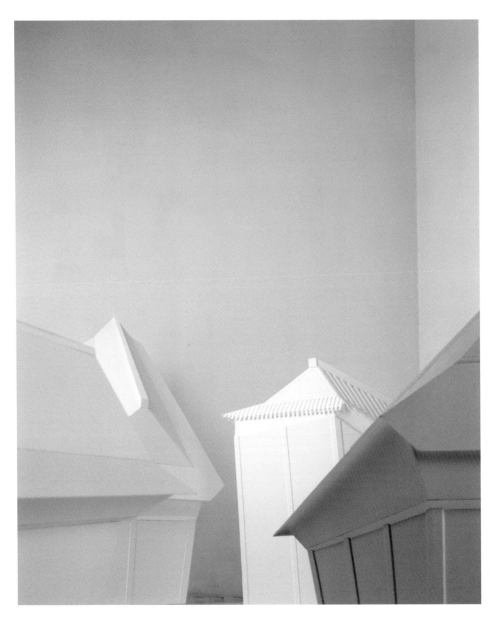

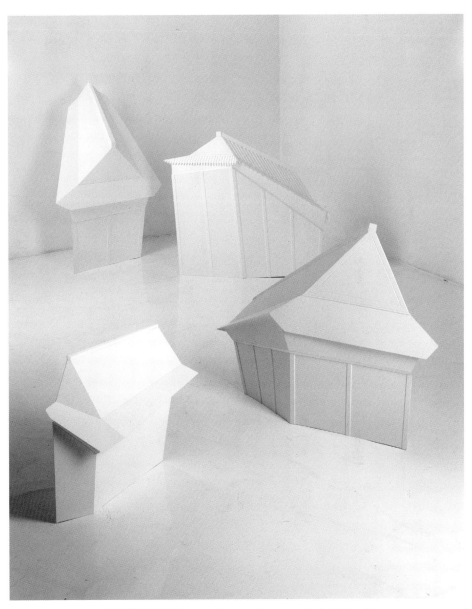

이동시점으로 본 집 House seen from a moving perspective Installation view

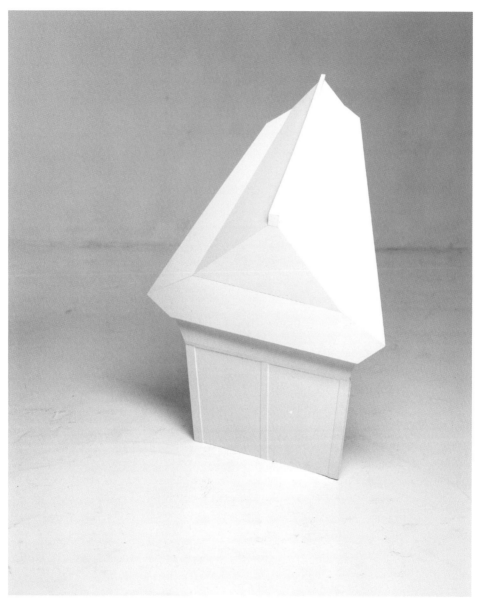

이동시점으로 본 집(앞) House seen from a moving perspective(front) 61×22×86cm paint over formax 2015

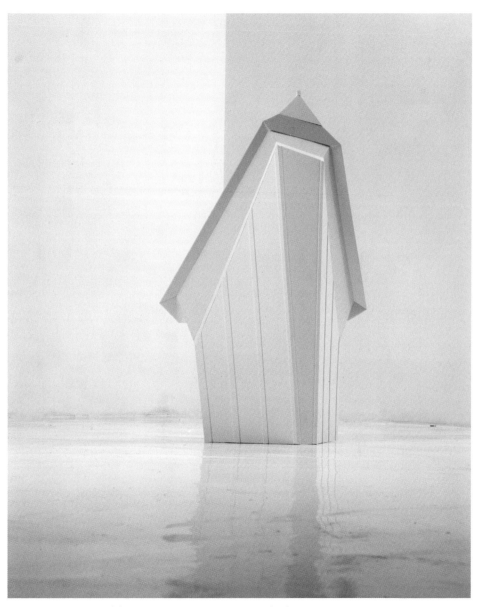

이동시점으로 본 집(뒤) House seen from a moving perspective(back) 61×22×86cm paint over formax 2015

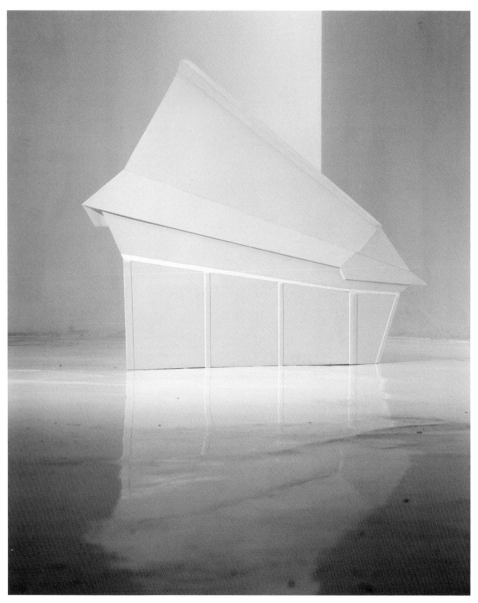

이동시점으로 본 집(뒤) House seen from a moving perspective(back) 86×13×63cm paint over formax 2015

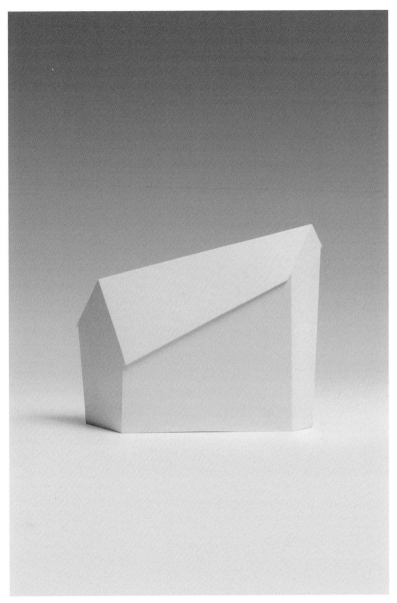

이동시점으로 본 집 House seen from a moving perspective 30.5×5.5×25cm paint over formax 2015

작가노트 : 이동시점으로 본 신 개선문

비행기로 13시간 걸려 날아가 도착한 파리. 프랑스혁명 200주년을 기념하여 파리의 라 데팡스 지역에 지워진 신 개선문은 35층 건물 높이며, 속이 비어있는 큐브 형태를 하고 있다. 신 개선문을 보는 순간 3점 투시도법이 생각났다면 웃긴 것일까? 알다시피 투시도법은 르네상스 시대에 체계화된 원근 표현법이다. 큐브(육면체)는 투시도법을 접할 때 가장 먼저 이용되는 도형이다.

동양인인 내가 신 개선문과 그 주변 풍경을 르네상스 시대에 만들어진 원근법 대신 지구 반대편 북송의 산수화가 곽희郭熙가 확립한 동양의 원근법으로 보는 것이 유럽 사람들이 볼 땐 당연하게 보일지라도 나에겐 어색하게 느껴졌었다. 신 개선문을 이리저리 돌아본 후 숙소로 돌아와 머릿속에 담아 온 개선문을 이동시점으로 그려 본다.

이동시점으로 본 신개선문(앞) La defense seen from a moving perspective(front)
26×6.5×22cm paint over formax 2015

이동시점으로 본
신개선문(뒤)
La defense seen
from a moving
perspective(back)
26×6.5×22cm
paint over formax
2015

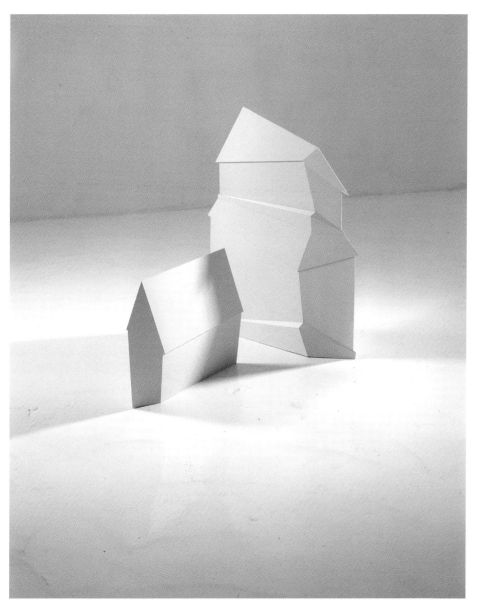

이동시점으로 본 집 House seen from a moving perspective architectural model paper 2008

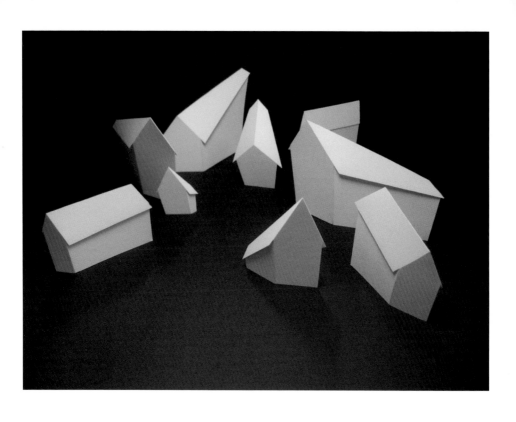

이동시점으로 본 집 House seen from a moving perspective architectural model paper 2008

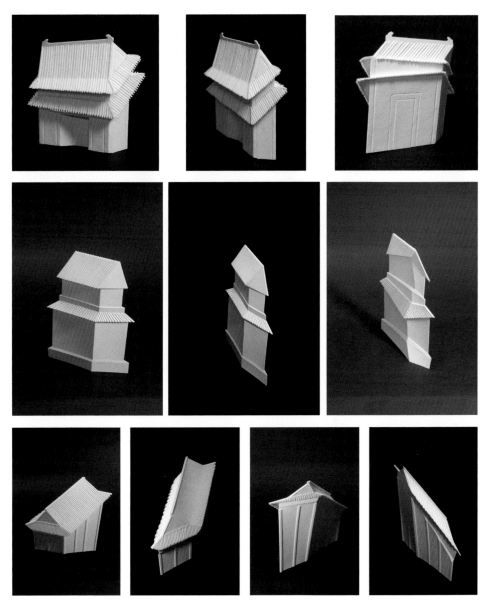

이동시점으로 본 집 House seen from a moving perspective architectural model paper
(위) 9×9.3×2.5cm (중간) 14.2×20×3.5cm (아래) 20×18.5×5.5cm 2006

작가노트 : 두루마리 산수

입시 미술학원에서 한국화를 배울 때 책상 위에 화선지를 놓고 그림을 그렸다. 그림을 다 그린 후에는 벽에 걸어두고 평가를 받았다. 당시 뎃생을 잘했던 나지만, 전공수업 때마다 뭔가 이상하게 느낀 적이 한두 번이 아니었다. 비록 입시 동양화지만, 그림을 그리는 과정과 평가받는 과정에서 서로 다른 시점으로 보여지고 있다는 것을 알게 된 것은 나중의 일이었다.

옛 화가들은 대부분 산수화와 문인화를 눕혀서 그렸으며, 글씨 또한 눕혀서 썼다. 붓이 머금고 있던 물기가 자연스럽게 아래로 내려오기 때문이다. 그래서 자연스럽게 종이를 바닥에 놓고 그렸을 것이다.

현대에 들어와서는 일명 '방바닥 원근법'으로 그려진 작품들이 대부분 벽에 걸려 있다. 나의 작업 〈두루마리 산수〉(2010)는 아래쪽이 넓고 위쪽이 좁은 사다리꼴 모양의 변형된 족자 형태를 하고 있다. 이는 실제 눕혀서 보는 그림, 즉 창작자의 시점(원근법이 적용된 시점)에서 보여진 형태를 그대로 그렸기 때문이다. 창작의 시점과 감상의 시점을 같이 하여 왜곡이 일어나지 않게 한다. 이를 통해 잃어버렸던 창작자의 시점, 즉 동양화가의 시점을 찾고자 한다.

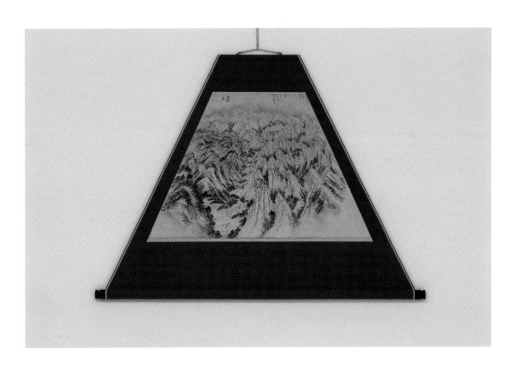

두루마리 산수 Durumari Sansu 106×77cm ink on Korean paper, deformed scroll 2010

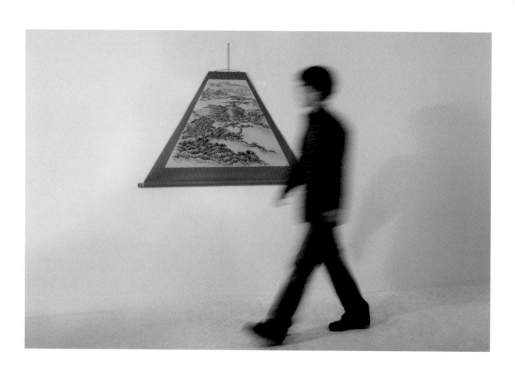

두루마리 산수 Durumari Sansu 139×88cm ink on Korean paper, deformed scroll 2011

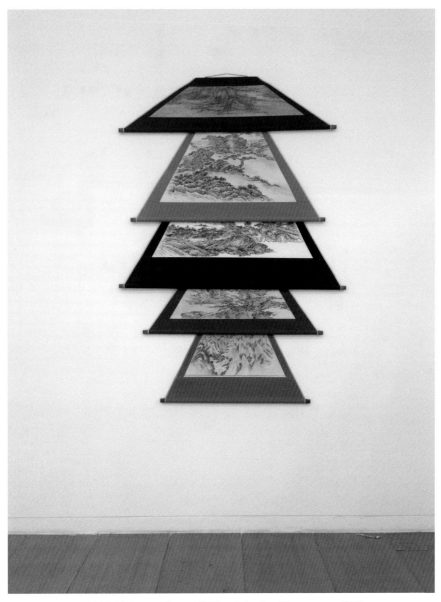

두루마리 산수 Durumari Sansu 설치뷰 installation view Blume museum 2016

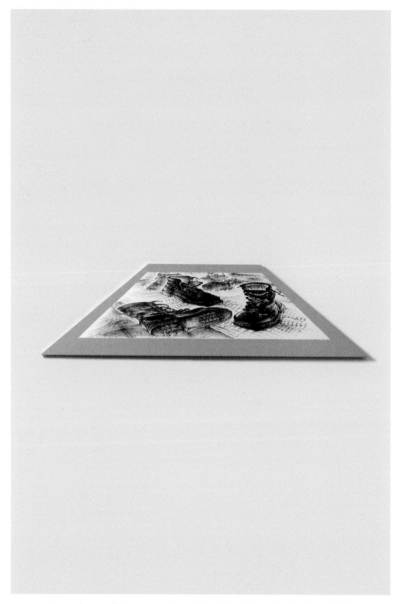

방바닥 원근법-정물 Floor perspective-still life ink and light-colored painting 2015

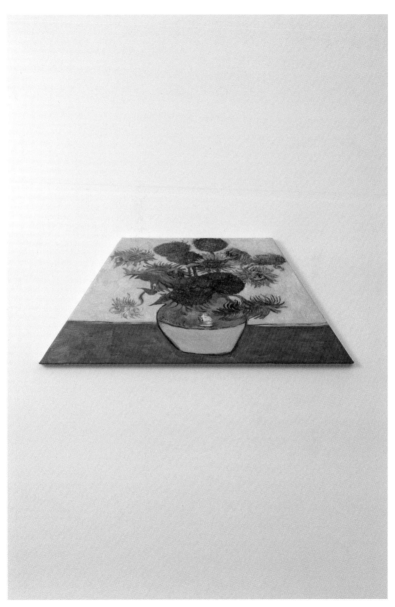

방바닥 원근법-고흐의 해바라기 | Floor perspective-Van Gogh's sunflower oil on canvas 2015

획

Stroke

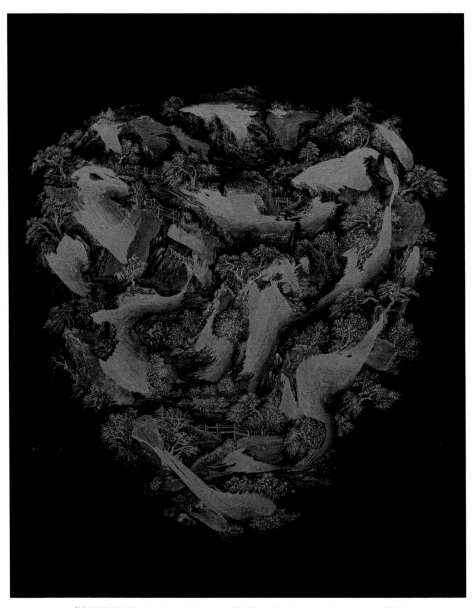

획으로부터-토기 from stroke-earthenware 100×80cm ink, pigment on Korean paper 2019

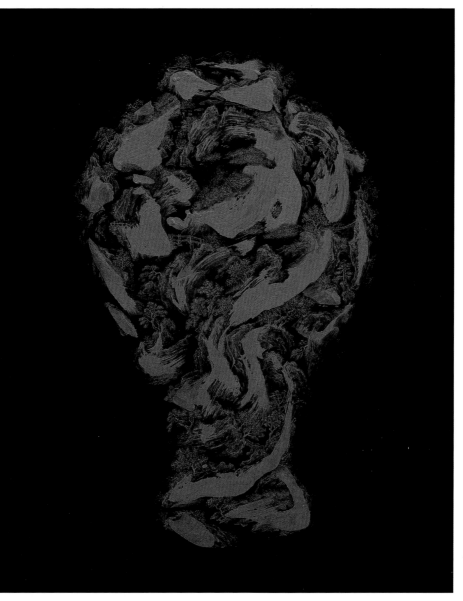

획으로부터-도자기 from stroke-ceramic 100×80cm ink, pigment on Korean paper 2019

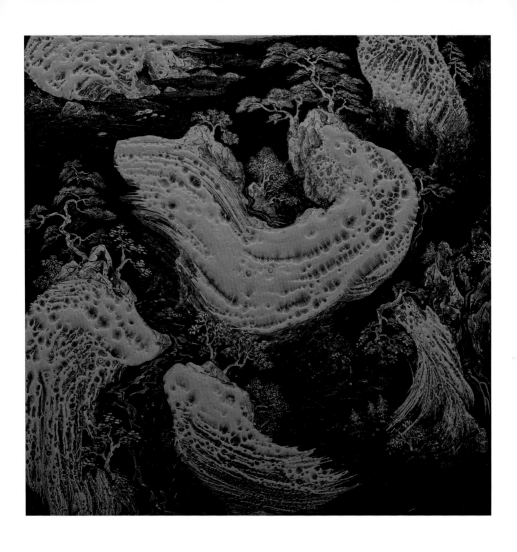

획으로부터 from stroke 50×50cm ink, pigment on Korean paper 2021

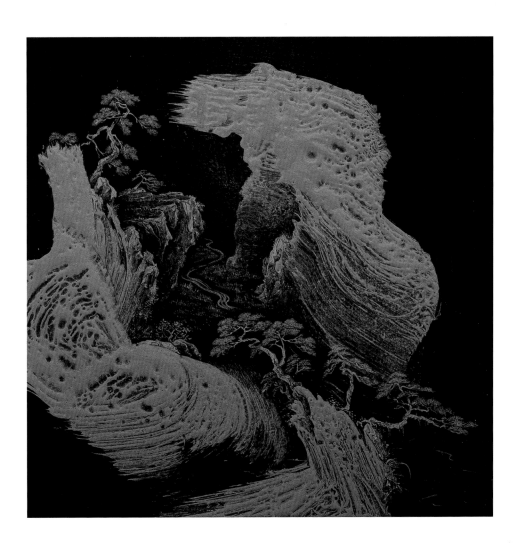

획으로부터 from stroke 50×50cm ink, pigment on Korean paper 2021

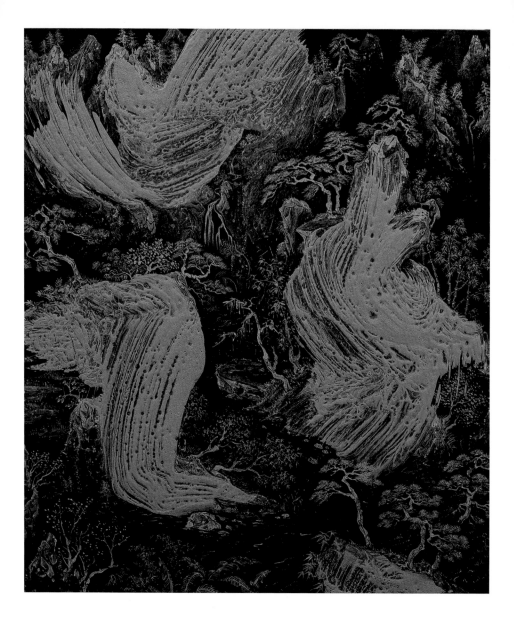

획으로부터 from stroke 53×45cm ink, pigment on Korean paper 2021

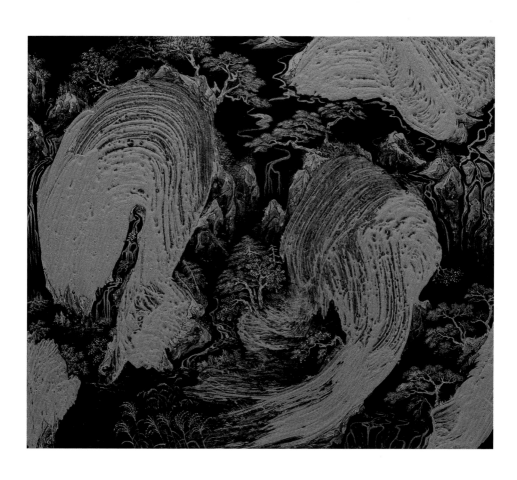

획으로부터 from stroke 45×53cm ink, pigment on Korean paper 2021

작가노트 : From Stroke

나는 최근(2021) 검은 바탕에 금색 안료를 사용하여 산수화를 그리는 작업을 하고 있다. 기존의 먹으로 그린 산수와는 차별화된 부분이 있는데, 그것은 획(혹은 준법)으로 그려지는 게 도드라진다는 것이다. 이번 작업 'from stroke'는 한 화면에 큰 획과 작은 풍경이 공존한다. 이는 산수를 그리고 나 후 획을 친 건지, 획을 치고 나서 산수를 그린건지...(마치 닭이 먼저인지 알이 먼저인지) 모호하게 보이도록 하고 있다. 여기서 어떤 것이 먼저인지가 중요한 것이 아니다. 이 두 가지가 순환이 되는 것이 흥미롭다고 생각한다. 획은 산수가 되고, 산수는 다시 획이 된다.

위와 같은 과정을 통해 산수화에서 가장 중요하게 생각하는 기운생동, 즉 보이지 않는 생명력과 에너지를 보여줄 수 있는 방법에 대해 고민해 본다.

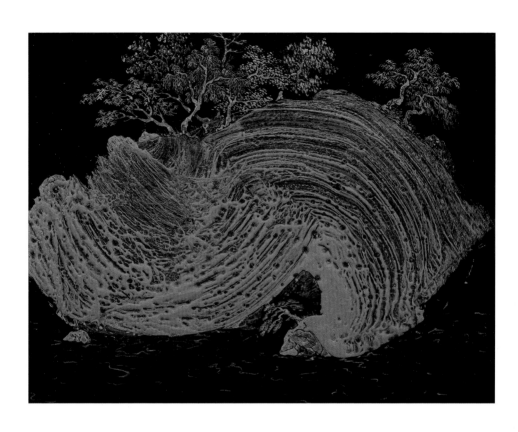

획으로부터 from stroke 31×44cm ink, pigment on Korean paper 2021

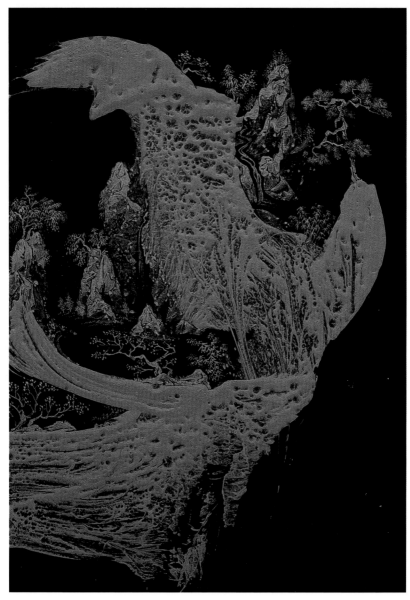

획으로부터 from stroke 44×31cm ink, pigment on Korean paper 2021

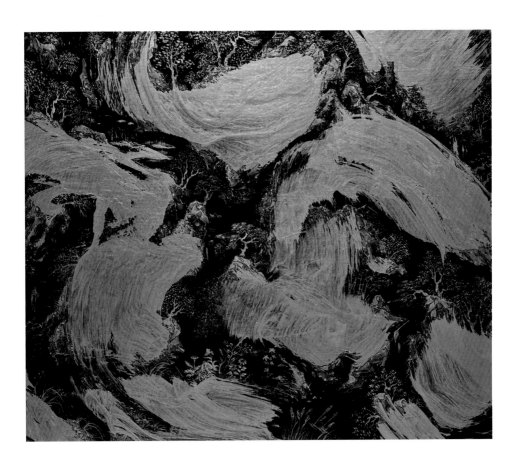

획으로부터 from stroke 45×53cm ink, pigment on Korean paper 2021

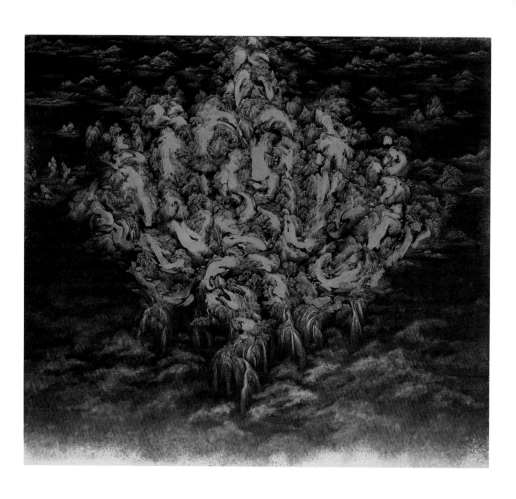

샹들리에 Chandelier-yellow 200×180cm ink, pigment on Korean paper 2018

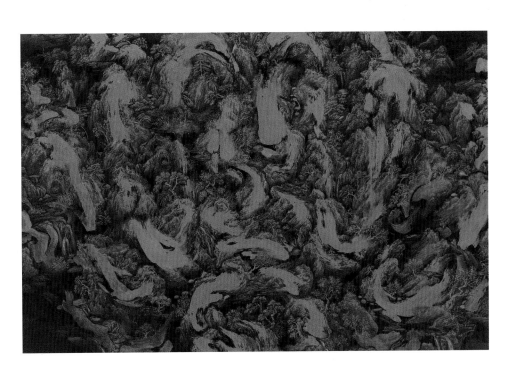

샹들리에 (부분확대) part of the Chandelier-yellow

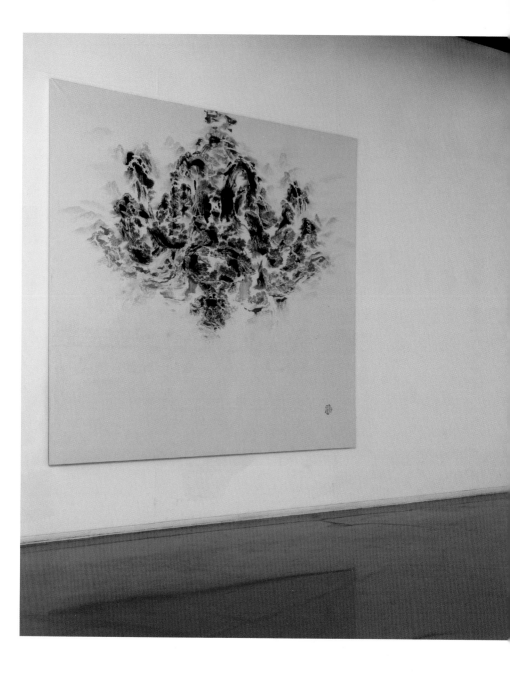

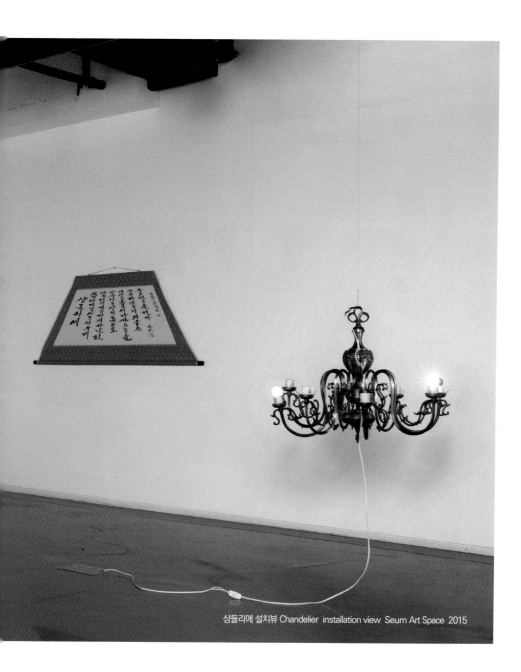

샹들리에 설치뷰 Chandelier installation view Seum Art Space 2015

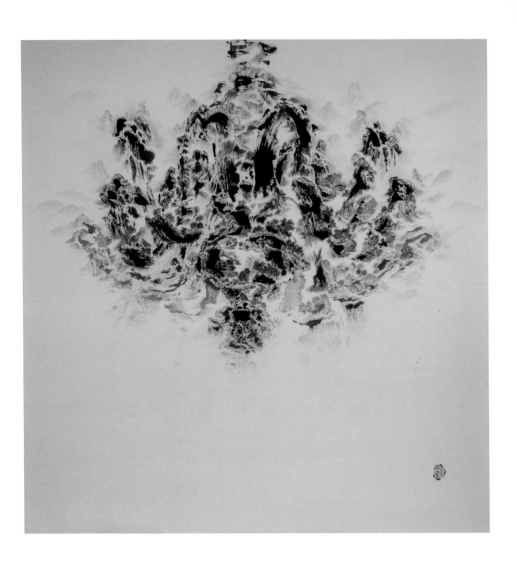

샹들리에 Chandelier 198×203cm ink on Korean paper 2015

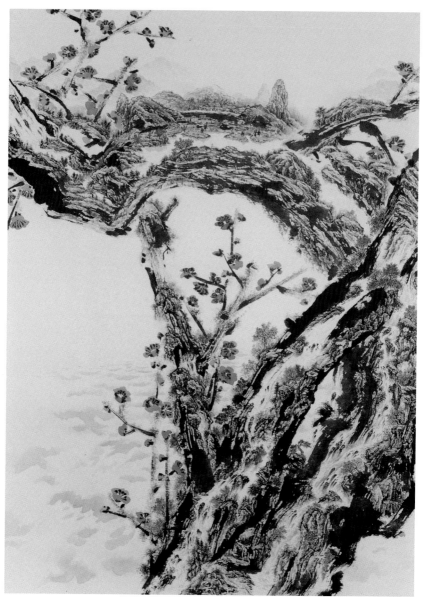

매화스러운 풍경 Plum landscape 127×91cm ink and light-colored painting 2012

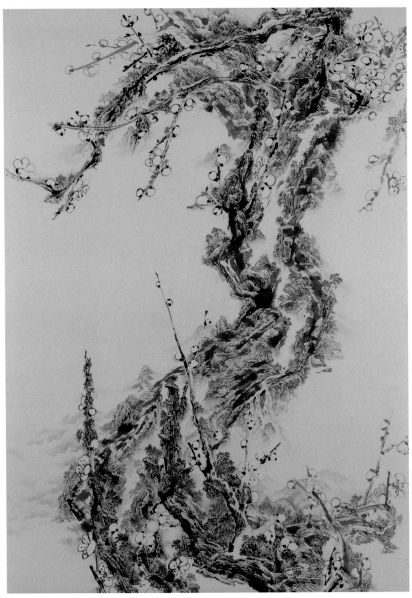

매화스러운 풍경 Plum landscape 206×149cm ink on Korean paper 2012

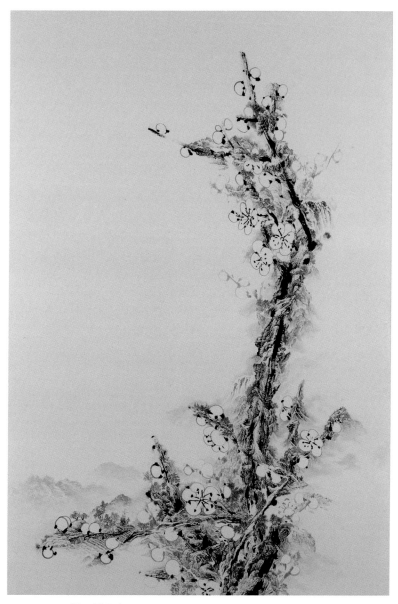

매화스러운 풍경 Plum landscape 136×203cm ink on Korean paper 2013

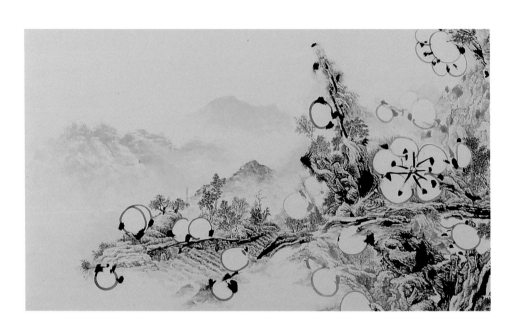

매화스러운 풍경 (부분확대) part of Plum landscape

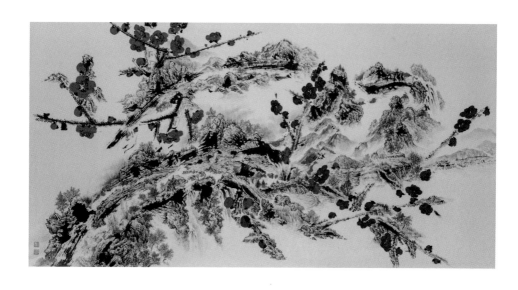

매화스러운 풍경 Plum landscape 141×71cm ink and light-colored painting 2014

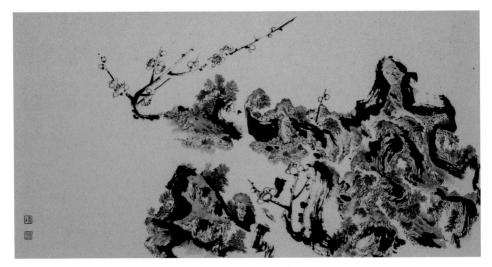

매화스러운 풍경 Plum landscape 86×44cm ink and light-colored painting 2015

작가노트 : 매화스러운 풍경

한국화에서 여백에 관한 이야기는 어제오늘 그리고 내일의 이야기가 될 것이다. 그림에서는 산과 산이 중첩되는 지점을 뿌옇게 처리하거나, 마치 안개가 낀 것처럼 일부 풍경을 숨겨 보이지 않게 그린다. 여백의 미란 꽉 채우지 않고 남겨둔 즉 비워둔 공간에 각자의 생각을 채우도록 하는 여유의 미를 말한다.

매화를 치고 난 후 실패한 그림들이 널 부려져 있다. 붓이 지나간 자리에는 갈필과 더불어 형성된 비백들이 눈에 띄었다. 그 비백은 마치 안개 속의 뿌연 풍경과도 흡사했다. 아니 조금은 안개가 걷혀가는 중인 무언가인데... 그 무언가는 나의 생각으로 채우고 드러내고 싶은 매력적인 여백임이 분명했다.

가만히 그림을 들여다보고 있노라면 매화는 이미 매화가 아니다. 수많은 종류의 나무와 한없이 떨어지는 폭포, 기괴한 바위, 산, 논, 강들이 기묘하게 구성되어진 풍경이 순간 눈앞에 펼쳐진다. 이것은 안개가 걷힌 맑은 날의 풍경이며, 각자에게 보이는 나만의 풍경인 것이다.

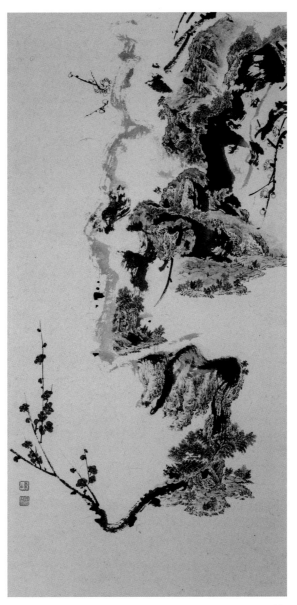

매화스러운 풍경 Plum landscape 44×91cm ink and light-colored painting 2015

작가노트 : 매화-사랑에 대하여

한 스님께서 가슴 아픈 사랑 이야기를 해주셨다.

매화는 변치 않는 몸과 마음이라는 절개를 상징하는 꽃이었다. 사육신의 한 사람이 호는 '매죽헌'이라 하고서 어린 임금 단종을 향해 충성을 다했던 것이나, 또한 여성이 매화와 대나무 무늬를 새긴 비녀인 '매죽잠'을 사용하여 지조를 드러냈던 것이 그러하다.

이처럼 여러 가지 면에서 한결같은, 가치 있는, 으뜸인, 좋은, 아름다운, 사랑스러운 매화는 원래 중국고유의 식물이었고 한반도로 전파되었다. 그러던 중 한반도에서 백매와 홍매가 운명적인 만남이 이루어진다. 서로 사랑했지만 얼마 후 홍매는 죽어버린다. 15세 때 혼인하여 24세 때 사별한 공재 선생의 사랑이야기.

> 하늘이여!
> 그를 사랑하는 마음
> 영원히 변치 않겠어요.
> 산이 평지가 되고
> 강물이 마르고
> 겨울에 천둥이 치고
> 여름에 눈이 내리고
> 하늘과 땅이 합쳐지면
> 비로소 그와 헤어지겠어요.
>
> (한대 악부 민가 중에서)

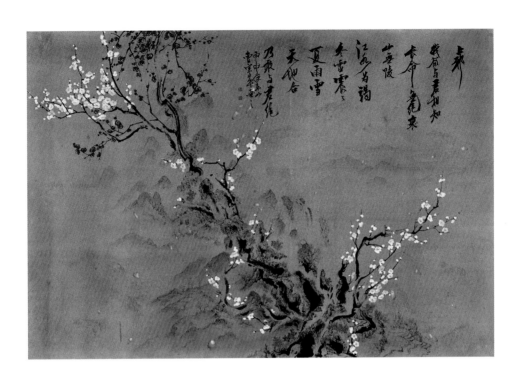

매화–사랑에 대하여 Plum–About Love 199×137cm ink and light–colored painting 2016

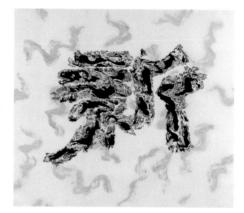

'법'고창신 '法'古創新 법'고'창신 法'古'創新
법고'창'신 法古'創'新 법고창'신' 法古創'新'
(각) 154×137cm ink on Korean paper 2016

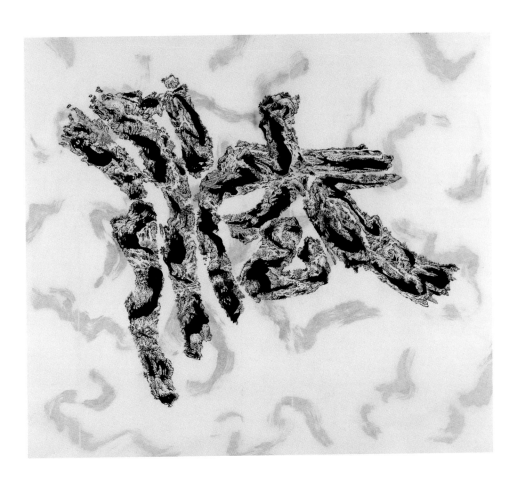

'법'고창신 '法'古創新 154×137cm ink on Korean paper 2016

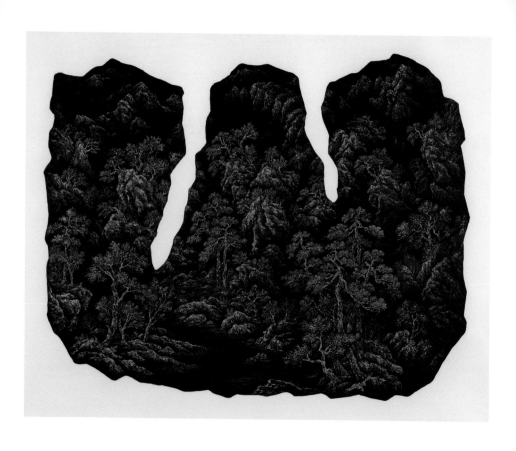

'산'수 '山'水 100×122cm ink, pigment on Korean paper 2017

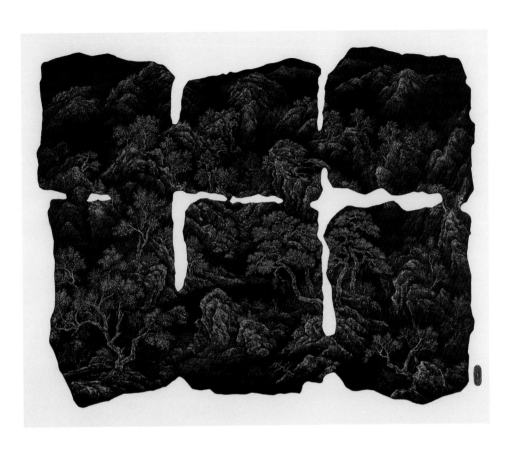

산'수' 山'水' 100×122cm ink, pigment on Korean paper 2017

진경眞景의 잔상,
혹은 풍경의 본질을 묻는다

김종길 (미술평론가)

지난해 12월, 마지막 일요일 오후에 전시장을 찾았다. 입구에 쓴 "雲外雲 夢外夢"의 뜻풀이를 상상하며 작품들을 훑어보았다. 소격동의 '세움 아트 스페이스'는 작고 아담했다. 그런데 1층이 전부가 아녔다. 지하로 세 개 층이 더 있었다. 천천히, 한 점 한 점 보면서 아래로 내려갔고, 맨 아래층에 설치된 샹들리에를 본 뒤에야 나는 아래로부터의 층별 구성이 이번 전시를 푸는 중요한 열쇠구나, 하는 생각이 들었다. 공간 하나에 배치한 전시들과 달리 지상과 지하, 네 개의 공간에 펼쳐놓은 조종성의 작품들은 서로 연쇄적 상징을 이어가면서 의미의 알고리즘을 구축하고 있었다. 네 공간의 작품들은 주제가 달랐고 그만큼 내용의 편차도 컸다. 어떤 의미에서는 한 작가가 꾸민 네 개의 전시라고 해도 무방할 것이다. 그는 왜 이런 전시구성을 의도했을까? 그가 우리에게 던지는 메시지는 무엇일까?

光 : 상실의 불꽃

지하 3층은 낯설었다. 그곳은 관객에게 친근한 장소성이 될 수 없는 분위기를 풍겼다. 구체적 경험을 던질 수 없는 공간은 낯설어서 추상이다. 지상으로부터 아래 아래로 내려왔다는 사실이 관객의 마음을 조바심 타게 했다. 게다가 그곳에는 '관람의 시선'과는 다른 '해석/분석의 동선'을 유지하여야 할 것 같은 작품들이 걸려 있었는데, '샹들리에'로 상징되는 단 세 개의 작품이 이

성을 집중시켰다. 1층에서 지하로 빨려 들어가듯 내려올 때는 몸의 감각이란 감각은 다 깨워서 뜨거웠다. 그런데 천장에서 길게 내려 낮게 설치한 샹들리에 앞에 서자 감각의 촉수는 싹 사그라지고 이성의 사슴뿔이 불현듯 솟아서 '개념적 사유'를 돌리기 시작했다. 그곳 화이트 큐브는 암전에 가까웠다. 입구 쪽 벽에 걸린 수묵 회화작품 〈샹들리에〉를 향한 핀 조명과 그 반대쪽 벽에 걸린 족자작품 〈샹들리에〉의 핀 조명, 그리고 실제 오브제로 설치한 빈티지 샹들리에의 두 개 전구 불빛이 전부였으니까. 물론 비상구 계단을 타고 내려온 지상의 햇빛도 희미하게 새들고는 있었다. 공간의 분위기는 세 개의 불빛과 세 개의 샹들리에가 서로 끌어당기면서 밀어내는 묘한 긴장감 때문에 '미학적 사건'이 되기에 충분했다. 지상에서 지하로 이동하는 동선은 작가의 심연深淵과 맞닿아서 이어졌다. '깊은 못'으로서의 심연은 절망과 어둠의 수식어를 머리 꽃으로 달고 출현하는 심리적 언어다. 지하 3층의 공간은 그래서 작가의 깊은 마음속과 다르지 않아 보였고 그 안에 켜진, 아니 겨우 무언가를 밝힐 수 있는 정도의 불빛에서 나는 '그늘', '폐허', '소진', '낡은', '오래된', '오래 비어있는', '주인 없는'과 같은 상실의 언어들을 떠올렸다. 그러나 그렇다고 그것이 아주 꺼져버린 완전한 어둠 같은 것을 상징하는 것은 아니었다. 뭐랄까, 그러니까 그것은 어떤 '희미한 생명/불꽃'과도 같은 것이었다. 족자에 적힌 "샹들리에// 천장에 매달아 드리우

게/ 만든 여러 개의 가지가 달린/ 방사형 모양의 등으로/ 전에는 촛불이나 가스등을/ 사용하였으나 지금은/ 주로 전등을 켠다.”의 글이 샹들리에의 개념풀이가 아니라 '촛불'에서 '가스등'으로, 다시 '전등'으로 이어지는 불꽃의 명맥을 말해주듯이. 깊은 못, 희미한 불꽃의 생명은 수묵으로 그린 〈샹들리에〉의 골기骨氣 넘치는 산세와 엇박자를 이루면서 강인함으로 되살아난다. 화려한 빈티지 샹들리에의 작은 전등이 보여주는 그로테스크한 분위기와 달리 산수풍경을 타고 힘차게 뻗어 나가는 샹들리에 형상의 풍수風水는 대자연의 숭고미를 자아낸다. 먹붓을 맺어서 끊고, 타서 흐르게 한 붓질의 흔적들에는 음양으로 따져서 천지의 이치理致를 이룬 풍경들이 싹을 틔웠다. 그러므로 시커먼 먹의 붓춤은 그것으로 생생화화生生化化, 즉 낳고 낳고 되고 되고의 미학이다.

花 : 붉은 매화

지하 3층은 빛光이요, 불火이었다. 심연에서 그것은 아직 꺼지지 않은 불꽃이었다. 희망이나 좌절 따위의 은유가 아니라, 생생화화의 미학을 불꽃의 비유로 보여 준 무대였다. 관객은 세 개의 '샹들리에' 사이를 오가며 구경꾼에서 '사건의 목격자'로 뒤바뀐다. 자, 전시의 체험은 바로 이제부터 다시 시작된다. 마음 우물의 가장 깊은 곳에서 낳고 낳고 되고 되는 생명의 미학이 지하 2층에서 붉은 매화꽃으로 등장하는 것을 보게 되는 것이다. 작가는 이것을 〈매화스러운 풍경〉이라고 명명했으나, 아래층의 샹들리에 수묵 풍경과 달리 매화 작품들은 좀 더 구체적이고 매력적이다. 그것은 작고 세밀한, 신묘함으로 가득한 풍

경들의 응축된 산수다. 언 듯 그것은 완전한 매화다. 이때 완전함의 의미는 매화가 늙었기 때문이다. 남해 용문사의 늙은 매화, 상왕산 개심사의 늙은 매화, 선운사 고목매화를 비롯해 나라 곳곳에 오래된 매화가 있다. 늙은 매화는 그것 스스로 하나의 미학적 완결체다. 수십 수백 년의 세월을 견디며 꽃을 피운 나무의 등걸을 상상해 보라! 단원 김홍도는 예순의 겨울날에 〈노매도老梅圖〉(1804) 한 점을 그렸다. 늙은 등걸에서 샛푸른 가지가 솟아 매화꽃을 틔운 그림이다. 역사 기행가 박성일은 이 그림을 보고 “매화의 늙은 가지를 물기 배인 발묵潑墨의 대담한 붓질과 끝이 갈라져 거친 독필禿筆의 묵찰墨擦로 붓 가는 대로 북북 그었지만 그 농익은 필치로 인해 어떤 사실적인 묘사보다도 더욱 오랜 풍상을 견디어 온 노매의 기품이 살아"있다고 감상했다. 조종성의 매화를 본 뒤에 내가 느낀 감상도 그와 다르지 않다. 자, 그런데 우리는 여기서 감상의 수준에 머무르기에는 그가 남기고 있는 사건의 흔적들이 적지 않다는 것을 알게 된다. 다시 쪼그라진 감각을 열어서 이성과 조율하는 대칭성 사유로 그의 작품들을 살펴볼 필요가 있다. 우선 그의 매화는 '언 듯' 인식되는 매화에 불과하다는 점이다. 가장 적절한 표현은 '매화산수' 일 것이다. 그는 매화의 등걸을 발묵과 독필과 묵찰의 기법을 혼용해 늙은 매화의 미학적 기품을 살려낸다. 그런 다음 그 등걸의 몸에 잇대어서 산수풍경을 그려 나간다. 매화가 꽃피운 것은 매화꽃만이 아니다. 매화 한 그루는 그것으로서 한 세계를 이루는 자연을 탄생시킨다. 지하 3층에서 느꼈던 그늘과 상실과 소진의 이미지는 이곳에서 생동하는 풍경과 등걸과 꽃으로 반전된다. 불꽃의 광光은 빛의 상징이었을 터인데, 바로 그것이 이곳에

서는 붉은 빛깔色의 매화로 탄생하는 것이다. 그런데 그 풍경이 쉽지 않다. 마치 매화산수는 현실계에서 투영된 것이 아니라 비현실/초현실의 심연풍경을 드러낸 것처럼 보이기 때문이다. 풍경이 심연에 있다는 것은 풍경의 본질에 속한다는 것을 의미한다. 미술사학자 조선미는 초상화 연구에서 形형과 영影의 미학적 테제로 얼굴의 본질을 탐색했는데, 형을 드러내는 '그림자'야 말로 정신의 본질이라고 강조했다. 조종성의 매화산수는 매화의 초상이요, 산수의 초상이다. 그 형상을 이룬 초상의 본질이 심연의 깊은 못에서 꽃을 피우고 있는 것이다.

窓 : 이동하는 눈

지하 1층으로 올라오면 드디어 우물 밖과 만나는 우물면이 보이기 시작한다. 그런데 〈이동시점으로 본 풍경〉 연작은 우물 밖-현실계의 풍경이 아니다. 매화산수가 보여주었던 산수풍경의 본질이 이 공간에서 대칭성을 이루는 '거울풍경'의 양상들로 표현되고 있으나, 실체가 의심스럽다는 얘기다. 거울 속 풍경은 반드시 거울 밖에 동일한 풍경이 있을 때에만 가능하다. 두 개의 풍경은 대칭이다. 지하 3층, 지하 2층과 달리 지하 1층은 지상 1층과 대칭면을 이루는 공간이다. 두 층의 사이에 거울면(우물면)이 존재하는 것이다. 그런 맥락에서 지하 1층의 작품들은 '비추인 풍경'들로 읽어도 무방하다. 그런데 문제는 지하 1층에 비추인 풍경들의 실체가 지상에 존재하지 않는다는데 있다. 존재하지 않는 것의 투영이라는 이 낯선 풍경들은 도대체 어디에서 온 것일까? 아니 그럼에도 불구하고 '집'과 '창'과 '우물'의 형태로 투영되고 있는 저 산수의 그림자

는 '그림자'로서 실체일까? 〈이동시점으로 본 풍경〉의 작품들은 집의 형상을 가진 우물, 팔각 창틀의 우물, 둥근 우물에 비추인 세계를 정밀하게 펼쳐낸다. 가까이 다가가서, 아니 그림 속으로 들어가서 눈으로 거닐어 보면 그 세계가 참으로 예사롭지 않을 만큼 정밀한 것에 탄복하게 된다. 게다가 그 세계는 샹들리에의 붓춤/붓질에서 보았던 맺고 끊어짐의 불규칙적 균형이 절묘하게 '하나'를 이루고 있다는 것에도 놀라움을 금치 못한다. 풍경은 뭉게구름처럼 피어올랐다가 사라지기를 반복하는 자동기술 방식의 몽타주다. 그러니 이동시점의 풍경들은 형이 따로 있거나 영이 따로 있지 않다. 그 둘은 이곳에서 하나를 이루고 있다. 나는 바로 이점이 매우 중요하다고 생각한다. 지하 1층의 작품들이 보여주는 이 대칭성의 국면에서 산수풍경의 형과 영은 하나로 엮여서 어떤 정수를 보여주는데 그것의 실체가 되는 산수는 안개 속이라는 것, 보이지 않는다는 것, 그러므로 대칭성의 한쪽은 비어있다는 것, 그것 때문에.

그런데 작가는 통렬하게도 그 '비어있음'의 실체를 적나라하게 제시한다. 〈이동시점으로 본 풍경〉들 사이에서 나는 〈개입된 풍경〉과 마주했다. 풍경은 언 듯 다도해를 그린 것인가, 하는 느낌을 주는데, 가까이 다가가서 본 풍경은 참혹했다. 터널이 뚫리고, 다리가 놓이고, 포클레인이 파고, 쇠말뚝을 박고, 성을 쌓고, 싹둑 잘라 내고, 댐을 짓고, 오염된 물을 방류하고, 나무를 파가고, 철제 구조물을 세우고, 건물을 세우고, 첨탑을 박고, 산비탈을 깎고, 방파제를 쌓고, 묶어서 매달고…… 산수풍경에 개입된 인간의 욕망이 풍경의 완전한 해체를 단행하고 있었다. 해체된 것들은 풍경의 중심에서 멀어지며 안개 속으로

사라졌다. 사라져서 지워졌고 지워져서 존재하지 않았다. 〈이동시점으로 본 풍경〉은 풍경에 인간의 욕망이 개입되기 이전의 잔상일지 모른다. 수많은 옛 화가들이 보았던 오래된 풍경, 아니 겸재 정선이 보았던 진경眞景의 잔상으로서. 회화 속 산수의 풍경이 현실과 닮지 않았다고 해서 현실계에 존재하지 않는 것은 아니다. 모든 회화는 심연에 투영된 뒤에야 그려진다. 겸재조차도 진경산수의 미학을 심연에서 길어 올린 실재를 표현함으로써 완성했다. 조종성은 회화의 실재를 탐색함으로써 심연이라는 현실계를 재창조하는 독특한 '왜상'의 미학을 창조했다. 아직 거기에는 우리가 잊었던 진경의 실체가 존재할 것이다.

眞景 : 해체된, 인공 자연의 숲에서

1층에 섰다. 여러 점의 드로잉이 걸린 벽면 앞에서 나는 〈개입된 풍경〉 속 용龍을 생각했다. 용은 풍경의 맨 꼭대기에 있었고, 화면 아래 물속에 있었다. 용은 1200여 개의 지명에서 찾아볼 수 있을 만큼 풍경의 뜻과 관련이 깊다. 용은 본래 빛(光:번개)이어서 보이지 않았다. 왜 그는 해체되고 있는, 아니 파고되고 있는 풍경의 위아래에 용을 배치했을까? 미야자키 하야오의 애니메이션 〈원령공주〉의 마지막 장면에서는 파괴된 자연을 치유하는 시시가미라는 사슴신이 등장한다. 사슴신은 거대한 사슴용으로 변신해서 일순간 신령한 빛으로 자연을 '본래적 상태'로 바꿔 놓는다. 사슴이 그렇듯 용의 존재 또한 치유의 신이다. 한라산 백록담白鹿潭은 '흰 사슴 못'이라는 뜻이다. 그곳은 신령하다. 용의 뿔은 사슴뿔이다. 옛 북방의 샤먼들은 사슴뿔 관을 쓰고 굿을 펼쳤다. 〈개입된 풍경〉에 등장하는 용의 상징

은 사슴신과 다르지 않을 것이다. 조종성의 눈은 지금 '본래적 자연'이라고 할 수 있는 〈이동시점으로 본 풍경〉에 가 있을 테니까. 그런 생각들을 내려놓고 다시 1층에 섰다. 그곳에는 〈개입된 풍경〉에서 떨어져 나온 수석水石, 분재盆栽, 인공자연, 대리자연의 부분들로 가득했다. 지하 1층과 지상 1층의 우물면에는 바로 이것들만 존재했던 것이다. 이 부분들의 실체가 곧 〈개입된 풍경〉이었던 것이다. 그렇다면 잔상은? 〈이동시점으로 본 풍경〉을 이룬 안개 속 그것은? 조종성은 영민한 작가였다. 나는 다만 그가 고백한 것처럼 '방바닥 원근법'으로만 보았던 〈두루마리 산수〉를 발견했다. "아래쪽이 넓고 위쪽이 좁은 사다리꼴 모양의 변형된 족자"로서 "창작의 시점과 감상의 시점을 같이 하여 왜곡이 일어나지 않게 한다. 이를 통해 잃어버렸던 창작자의 시점, 즉 동양화가의 시점을 찾고자 한다."는 고백에 깜빡 속았다. 세 개의 족자를 겹쳐서 설치해 놓은 〈두루마리 족자〉에는 겸재 정선의 〈금강전도金剛全圖〉(조선 후기)가 끼어 있었다. 저것은 진경의 정수가 아니던가! 해체되기 전, 인공 자연의 숲에 파묻히기 전의 풍경이 거기 있었다. 물론 그것은 겸재의 것이고 그는 그 겸재의 것을 다시 그린 것에 불과하지만, 그가 다시 그것을 그림으로써 사라진 우물의 한쪽을 미학적으로 복원했다. 옛 산수화는 '본래적 풍경'의 정신과 같은 것이다. 조종성의 화두는 그 정신을 붙잡고 현재의 풍경 속으로 개입하는 것일 테다. 그리고 그 개입의 통로는 '용우물'일지 모른다. 늙은 매화도, 매화산수도, 샹들리에도, 골기 넘치는 산세도 모두 용의 이미지와 만나니까. 光-火-花-老梅-龍-山水-眞景-畵-美! (2016)

섬
Island

섬들의 코드 Code of Islands

이세윤 (함께가는 예술인 편집주간)

대륙과 섬의 물리적 변별점이 단지 스케일에 있다고 여길 수 있다면, 대륙은 일종의 큰 섬으로 보이기 시작한다. 대륙의 외곽선도 결국 해변에 인접해 있으며 물 위에 떠 있다는 점에서 축소된 대륙의 이미지는 섬의 이미지와 차이가 없다. 물리적 차원과는 달리 문화적 차원으로 볼 때 산맥으로 표시되는 대륙의 주름 잡힘은 연속성을 가지고 있고 이 연속성은 중심-주변부라는 위계를 재편하는 문명권의 형성과 긴밀한 관련성을 가진다. 한자어 문명권에서 중세 한반도의 왕조들은 대륙과의 관련성으로부터 권력을 산파産婆할 수 있었는데 천자天子와 제후諸侯가 맺는 책봉관계는 지배와 통치의 정당성을 입증하는 일종의 코드-의식儀式이었다. 이조李朝의 연원을 대륙으로부터 찾았던 용비어천가龍飛御天歌 집필 또한 대륙과 반도의 연속성으로부터 게발트Gewalt를 획득하는 텍스트 코딩 작업이었다. 하지만 성큼 다가 온 근현대는 연속성에 기초한 코드가 세계의 진실을 미처 담지 못한다는 충격을 안겼지만 연속성의 코드는 산수화가 극복하기 어려운 퇴행 속에서 여전히 잔존한다.

무한히 연속된 산세의 주름 위에 한번 더 주름을 잡는 〈이동시점으로 보는 풍경 : Landscape seen from a moving perspective〉은 연속성과 분절성을 공존시킨다. 극복하기 어려운 연속성의 강박을 무릅쓰는 주름 위의 주름은 본질적으로 모든 지각이 환각적이라는 인식으로 출발하여 지각된 모든 것을 먼지처럼 가라앉히고 동시에 형태들의 커다란 주름의 활성면들을 부각시킨다. 중심부로 연결되는 산맥에 대한 미적 강박마저도 소멸하면서 미세한 주름들이 희미한 안개 속에 덮여갈 때 진하게 주름잡힌 풍경들은 고립을 무릅쓰는 대신 중첩된 내부를 증가시킨다. 〈이동시점으로 보는 풍경〉이 지각을 해체함으로써 새로운 지각을 세우고 주름 위에 다시 주름하고 페이드-아웃과 페이드-인의 이중 작업으로 깊이를 확장하며 연속성의 코드를 인식론적으로-환각적으로 분쇄했다면 〈섬 : Eastern Island〉은 이제 연속된 선을 물리적으로 찢어 단자화單子化하는 데에 이르렀다.

산맥의 연속성으로부터 고립된 섬은 지리적 연속성을 본격적으로 포기했고 포기함으로써 연속성의 코드가 담지 못했던 미적 정보를 저장하는 코딩에 참여한다. 〈섬〉은 〈섬〉과 함께 매번 결합하면서 새로운 공간감을 창출하고 시점의 이동을 새롭게 기획한다. 개별적인 섬의 형상은 먹의 번

짐이라는 통제 가능성과 통제 불가능성이 공존하는 시간 속에서 탄생하는데, 이 공존은 〈섬〉이 외부 풍경을 재현한 이미지라는 오해로부터 자유롭게 한다. 〈섬〉은 찰나적이고 우연적으로 종이의 물성에 따라 미끄러진다. 먹이 번졌던 흔적은 깊이가 있는 3차원을 눈으로 보면서 손가락을 이용해 2차원 평면으로 순서대로 옮겨내는 재현 과정을 연상시키지 않는다. 다시 말해, 외부를 묘사하고 있지 않다는 점은 제작과정에서만 드러나는 것이 아니라 〈섬〉이 보여주는 번짐 운동의 흔적에서도 드러난다. 〈섬〉은 외부를 반영하는 창이 될 수 없었고 우연한 먹의 번짐과 작가의 제한적인 통제라는 내적 정황에서 비롯된 가능성의 영역 안에서 자신의 형태를 펼쳤다. 따라서 복수의 〈섬〉들이 배치된 〈섬들 : Eastern Islands〉는 우연성으로 탄생한 〈섬〉과 〈섬〉들의 개연성 없는 조합이며 〈섬들〉은 따라서 어떠한 특정한 산세도 의미하지 않는, 개념 실현의 기술적 이미지다. 최초의 〈섬〉은 자연적 형상과 닮아 있었고 시간이 갈수록 자연적 형상을 연상할 수 없을 정도로 더 추상적인 신호에 가깝게 다가가고 있다.

미적 정보를 담는 그릇은 이제 정교하고 단일한 모델로 탄생할 수 없고 우연한 미적 정보들이 서로 개연성을 가지지 않고 무한 결합하는 모델을 통해서만이 새로운 이야기를 시작할 수 있다는 사실을 기술의 세계가 증명하고 있다. 시대는 어떤 문턱에 서있고 문턱의 바깥을 현대의 소프트웨어 기술은 비추고 있다. 국가는 완벽한 통치모델을 기획할 수 없고 수없이 많은 이권 집단의 목소리를 안으로 불러들이는 동시에 새로운 타자들의 목소리마저 불러들일 때 비로소 운용 가능한 통치모델이 되고 있다. 인공지능은 디자인된 특정적인 소프트웨어가 아니며 사례Case들로부터 절단한 정보의 단위들을 집적하면서 완성도를 더해가는 오픈된 형태의 코드다. 이제 미적 정보는, 송신자가 자신의 의도에 적합한 미학적 패키징을 통해서 수신자에게 전달하고 그 전달 과정에서 노이즈를 최소화하려는 방식으로는 미적 신뢰성을 약속할 수 없게 되었다. 예술가는 데카르트적 단일 사고 모델에서 벗어나 노이즈라고 생각되었던 예기치 않는 미적 정보들의 결합들을 허용한다. 결합의 양은 많으면 많을수록, 결합의 개연성은 없으면 없을수록 결과적으로 더 아름다운 이야기가 담기게 될 예정이다. 〈섬들〉은 매번 새로운 〈섬〉과 〈섬〉들을 안으로 끌어들이며 새로운 풍경으로 다가올 것이다. (2019)

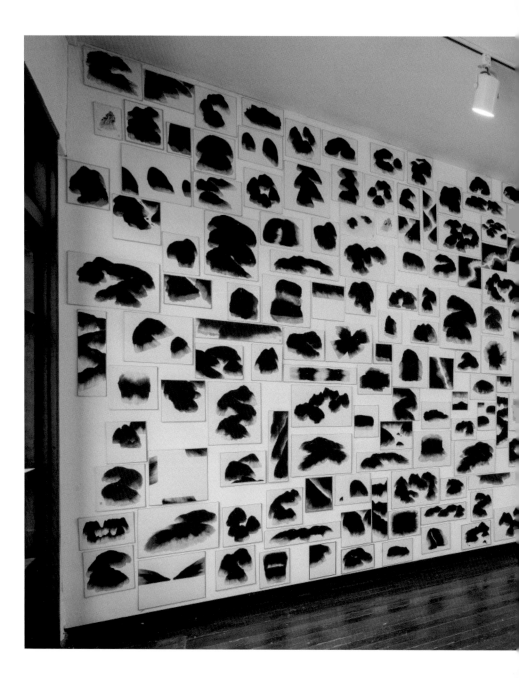

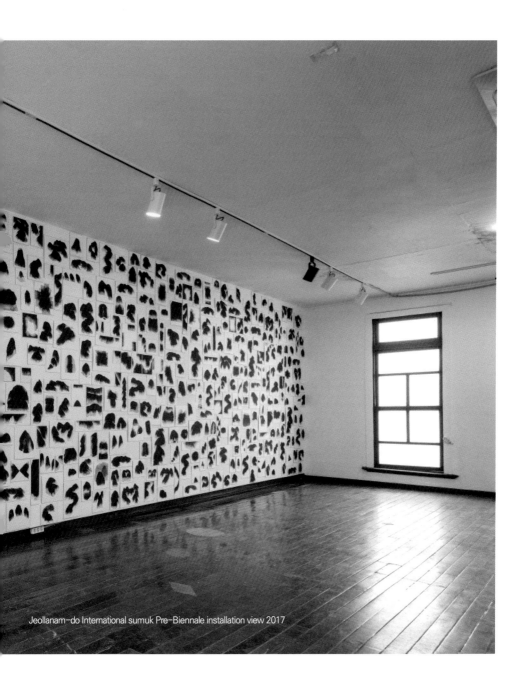
Jeollanam-do International sumuk Pre-Biennale installation view 2017

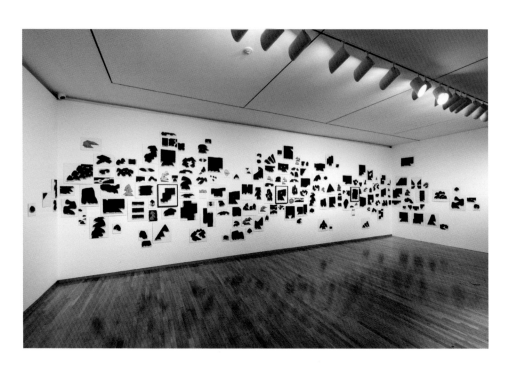

'Kumho young artist : 16 suns and 69 eyes' installation view Kumho museum 2019

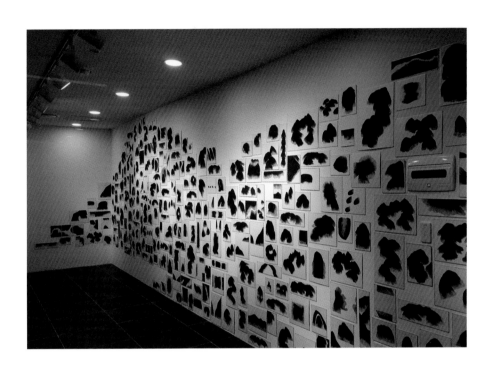

'Eastern Islands' installation view space mm 2018

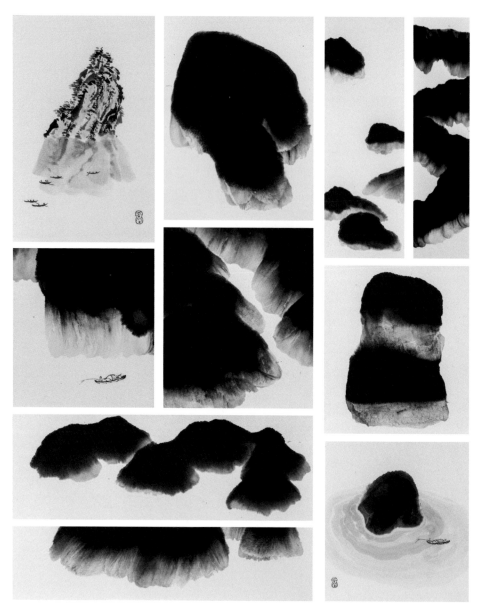

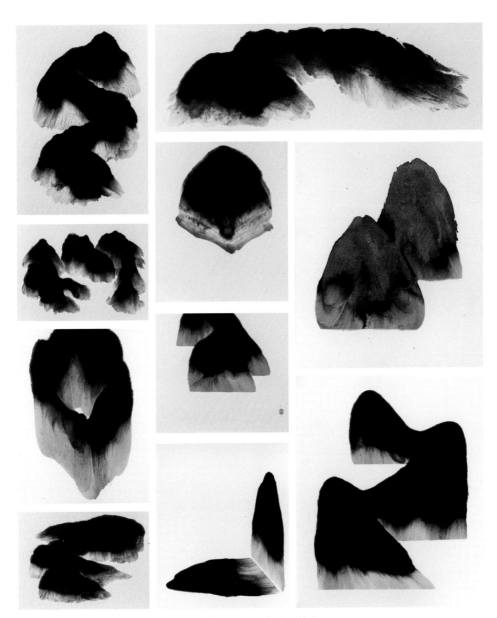

'Eastern Islands' 2017~2019

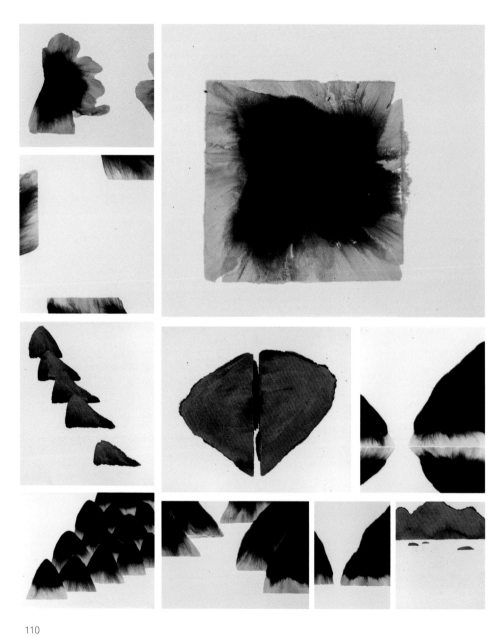

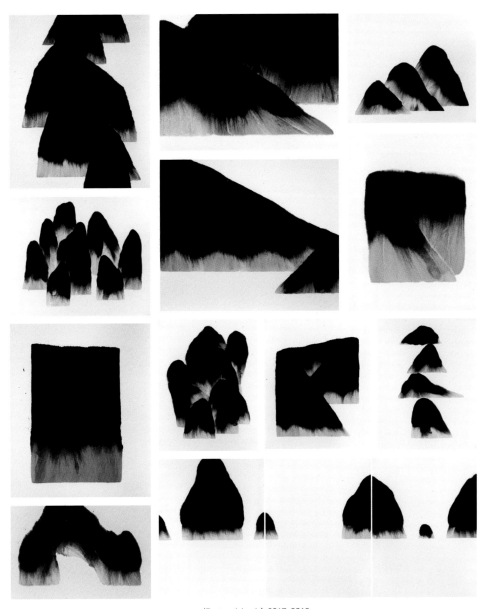

'Eastern Islands' 2017~2019

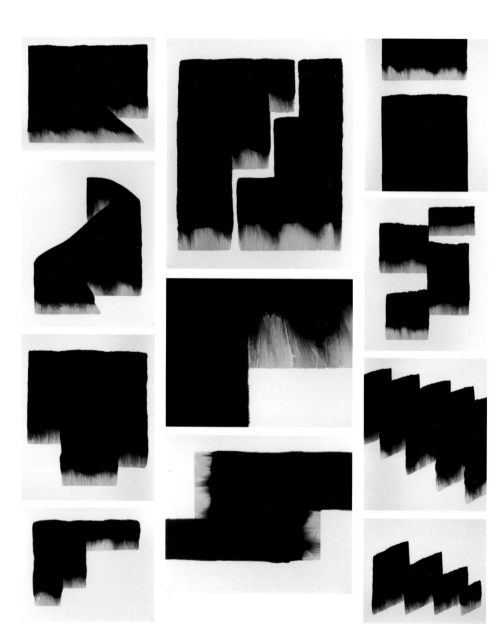

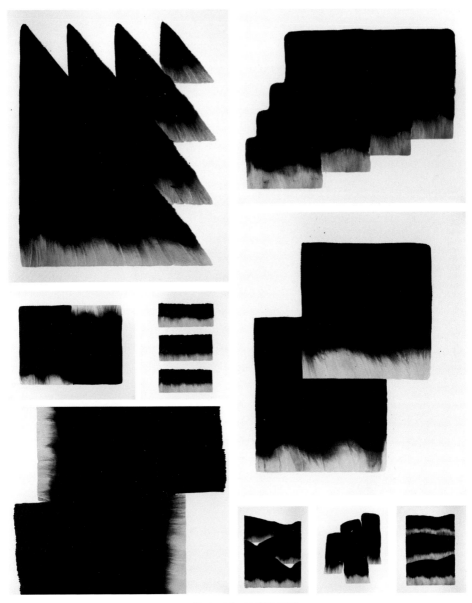

'Eastern Islands' 2017~2019

작가노트 : Eastern Islands

작가는 지난 백령도 프로젝트를 시작하여 대마도, 제주도 그리고 해남에서의 전시 속에서 여러 섬들을 접하게 되었습니다. 그러면서 항상 비행기나 배를 통해서만 해외로 나갈 수밖에 없는 대한민국도 섬나라라는 농담을 하기도 했습니다.

가장 먼저 그린 섬은 독도입니다. 독도에 대한 애정에서 출발하였습니다. 여러 번 그리다 보니 꼭 특정한 섬이 아니어도 되겠단 생각을 했습니다. 특정한 섬은 그 이미지에 붓이 갇히는 느낌을 받았습니다. 그다음부터는 특정한 섬이 아닌 '그냥 섬'을 그렸습니다. 모양새를 찾는 작업이 아닌 한국화의 전통의 화법(화론)에 대한 이야기가 자연스럽게 나오기 시작했습니다. 그래서 제목에 East(ern)을 넣겠다고 생각을 했습니다. 이 제목은 작업이 동서양의 맥락 속에서 존재한다는 것을 보여주기도 합니다.

물은 그려지지 않는다.
바다가 보일 때도 있고 보이지 않을 때도 있다.

바다와 하늘을 구분 짓지 않는 것은
보는 이마다 그 경계가 다르다.

먹빛으로 나무와 암석을 묘사하지 않지만
우리는 그것을 구분할 수 있다.

섬일 때 태어나 아직 섬에서 살고 있다.

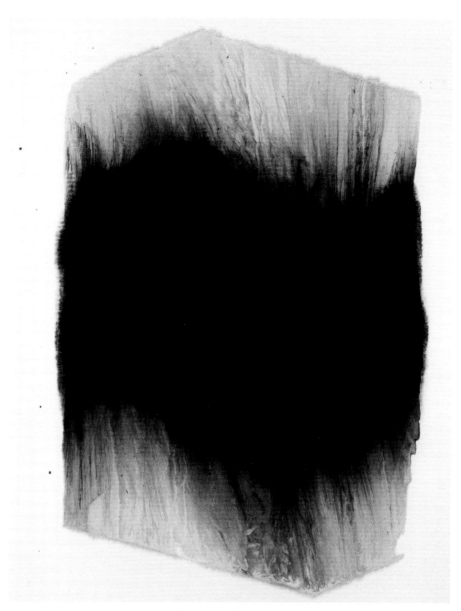

'Eastern Islands' 2017~2019

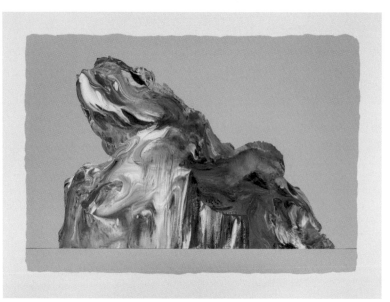

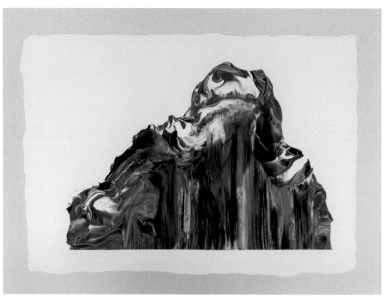

Blue island 010 (위)
Blue island 021 (아래)
(각) 30×41cm
acrylic on cloth
2019

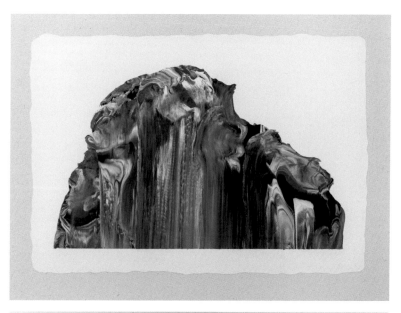

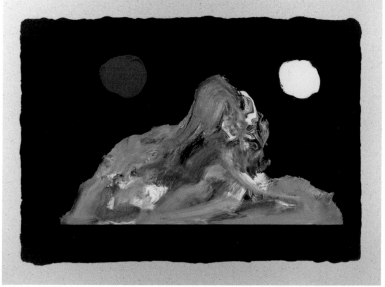

Blue island 026 (위)
Blue island 027 (아래)
(각) 30×41cm
acrylic on cloth
2019

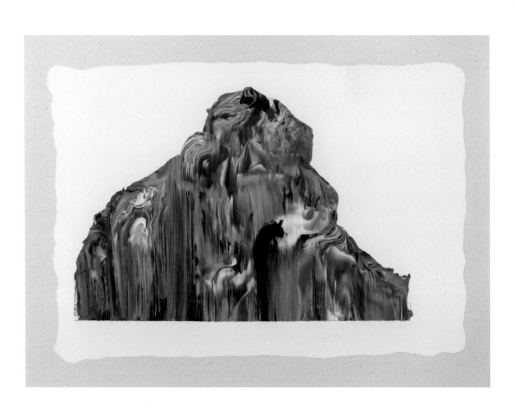

Blue island 028 30×41cm acrylic on cloth 2019

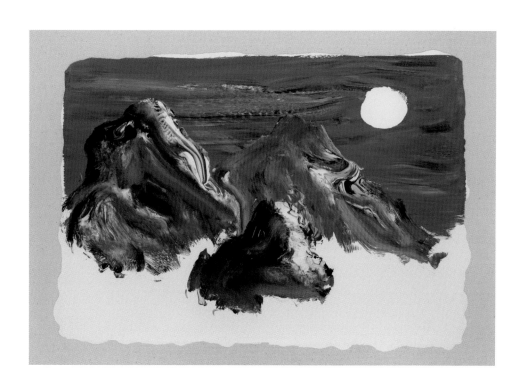

Blue island 031 30×41cm acrylic on cloth 2019

작가노트 : Blue Islands (푸른 섬)

대학교시절 서양화 실기실에 자주 놀러 가곤 했었는데. 가끔 나무 팔레트가 아닌 유리판을 팔레트로 이용하는 사람들이 있었다. 팔레트 밑이 궁금하여 본 적이 몇 번 있다. 색들이 뒤섞여 있어 오묘한 느낌이 들었다. 물감과 그림의 중간에서 작가의 감각에 의해 뒤섞이는 곳이라는 생각이 들었다. 다시 말해 누구라도 구매할 수 있는 객관적 고유번호가 새겨진 물감에서, 작가의 주관적 의도에 의해 색이 정해지고 칠해지고 의미를 가지는 작품으로 가는 중간에 팔레트라는 공간은 재미난 곳이었다. 특히 유리 팔레트 아래에서 작가의 감각적인 붓질이 재미있게 드러났다.

편편한 비닐 위에 여러 색의 아크릴 물감으로 붓놀림을 시작한다. 작업이 끝이 나면 물감이 마를 때까지 기다렸다가 배경작업을 하고 천으로 옮긴 후 비닐을 제거하는데, 비닐의 제거는 물감의 흔적만 남기고 유리팔레트를 제거하는 것과 같은 이치다. 재미난 점은 본인은 물감을 붓고 붓놀림을 하는 동안 작업이 완성되어 가는 과정을 볼 수가 없다. 작업은 하지만 변화하는 이미지를 모른 채 오로지 짐작과 감각으로 진행이 된다. 실재 보이는 이미지는 붓질의 가장 아랫부분이다.

'Eastern Islands'는 먹의 농담으로 섬을 표현했다면 'Blue Islands'는 물감의 색들이 묘하게 섞임 혹은 의도치 않은 혼합의 이미지로 섬을 연출한다.

Blue island 049 (위) Blue island 041 (아래)
30×41cm acrylic on cloth 2019

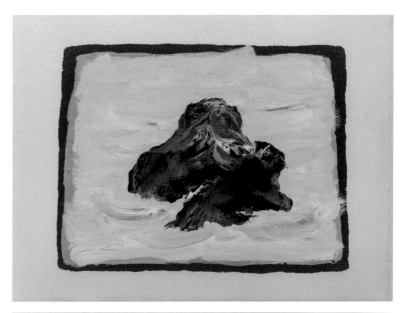

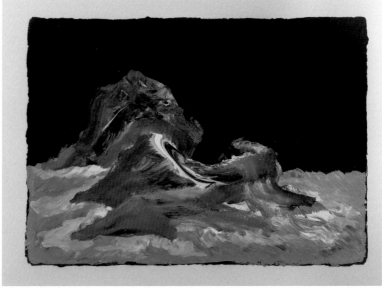

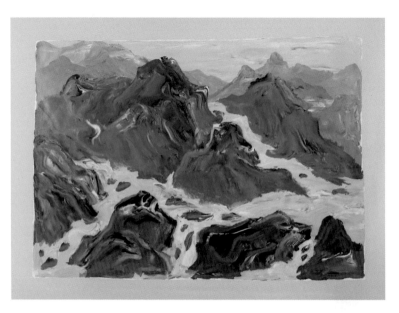

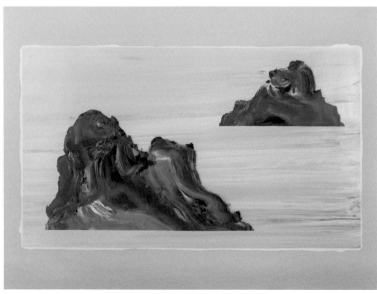

Blue island 057 (위)
Blue island 059 (아래)
43×74cm
acrylic on cloth
2019

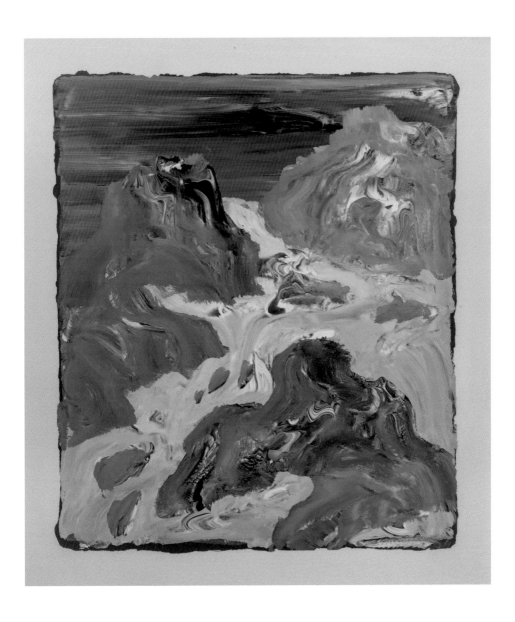

Blue island 060 65×50cm acrylic on cloth 2019

상상
Imagination

개입에 대하여 Against Intervention

이 름 (가짜 비평가)

화가는 왜 그림 속으로 들어갔을까

동서고금을 막론하고 숲은 인간에게 위안과 건강을 회복시켜 줄 뿐 아니라 생명의 시작을 의미하기도 한다. 오래전부터 화가들은 자연스럽게 풍경화로서 숲을 대상화하기 시작했고 고정된 시점의 묘사에 중점을 둔 서양화에 비해 관념 산수화로 표현되는 동양의 풍경화는 단순히 심미적인 것을 넘어 옛 동양인의 자연관을 보여주기도 한다.

조종성의 이번 개인전은 지난 〈숨겨진 화가의 시점을 찾아서〉의 연장선에 있다.

지난번 전시에서 그는 당나라의 현종과 오도자의 일화를 들어 동양의 화가들이 산수화를 그리는 방식에 관심을 드러냈고 결과물로 평면과 입체작품을 제작한 바 있다. 그 내용은 하나의 고정된 시점에 머물러, 눈에 보이는 대로 그리는 게 아니라 대상 주변을 이동하면서 본 것을 마음에 담아 묘사하는 그림이라 할 수 있다.

 "...동양의 화가들은 어떻게 생활과 풍경을 관찰하고, 또 어떻게 이를 창작과 연결시키는가? 이에 대한 많은 고사들이 전해오고 있는데 예를 들면 당의 현종이 가릉지방의 경치를 그리워하여 오도자로 하여금 그려오게 하였는데 오도자는 가릉지방을 둘러보고 빈손으로 돌아왔다. 현종이 그 이유를 물으니 '저는 비록 밑그림을 그리지 않았으나 모두 마음속에 담아왔습니다'라고 답하였다. 훗날 오도자는 대동전이라는 건물에 벽화를 그리게 되었는데 여기에 3백여 리에 걸친 가릉지방의 풍경을 담아 하루 만에 완성하였다고 한다."
 -작가 노트에서-

그런데 젊은 화가는 그림을 그리기 위해 실제의 숲이 아닌 그림 속의 숲으로 들어갔다.

그렇다면 조종성은 '왜 정선 같은 한국화의 대가들이 개척한 진경산수화가 아닌 중국의 관념 산수화 속으로 들어갔을까?'

그의 산수화를 그리는 의도가 중국의 관념 산수화에 대한 '한국화의 정체성 찾기'가 아님을 작가 노트에서 단박에 알 수 있다. 엄밀히 그의 작품들은 서구의 미술이 휩쓸고 간 폭풍 후에 파편화된 '동양화가의 정신을 줍는 작업'으로 봐야 할 것이다. 표면적으로야 그것이 한때 한국 현

대미술의 대세나 유행에 편승하는 일원으로 비쳐질지 몰라도 이 젊은 화가의 작업과정에서 보여 준 치열한 생활환경 속에 수신修身과 안빈낙도安貧樂道의 여유를 즐길 줄 아는 성향에서 적어도 과거 노장사상을 작품에서 생활에서 실현했던 동양화가의 정신과 닮아 보인다.

그렇다면 젊은 화가는 어떻게 동양의 관념 산수화 속으로 들어갔을까.

관조觀照라는 '한 눈 팔기'

조종성의 평면작업은 한마디로 '중국의 관념 산수화 속에서 산을 둘러보다 잠시 머무는 집에서 바라보던 풍경을 마음에 담아 그린 것'이다. 이는 관념 산수화의 연장선에 있으며 관람자들이 작품을 눈으로 만 보지 말고 그림 속에서 상상력으로 체험하기를 넌지시 권하고 있다. 화가 자신 역시 관조觀照 속에 이동하는 정중동靜中動의 감상법을 거쳐 작품을 제작한다.

즉 관람자들이 산수화를 두 개의 곡면인 망막을 통해 감상하는 동안 그는 마치 그가 즐겨 쓰는 표현대로 초능력을 가진 도사처럼 가상공간인 그림 속으로 산책하듯 걸어 들어가 체험한 것을 마음에 담아 와서 또 하나의 관념 산수화를 제작한다. 오늘날 컴퓨터를 통해 게임을 하고 가상

카페에서 동호인들을 만나고 가상의 집인 블로그를 방문하기도 하는 것이 일상이 되어버린 현대인들조차 그림이라는 가상공간에 출입한다는 것은 어지간히 부지런하거나 능동적이지 않으면 관람들에게 기대하기 힘들다. 이것이 민첩한 상상력에 기초한 부지런한 '한 눈 팔기'며 따라서 그의 '삐딱하게 보기'의 방식은 '산만한 한 눈 팔기'가 아닌 '엉뚱한 한 눈 팔기'라 할 수 있다. 나아가 그런 그의 상상력이 제공한 '엉뚱한 한 눈 팔기'식 보는 습성은 그림뿐 아니라 세상을 보는 방식에도 확장시켜 적용하기를 가능한다.

화가의 몸이 보는 것

그렇다면 그는 어떻게 산수화를 그려나갈까?

> "...또 하나 재미나는 점은, 시야 안의 사물을 서양화의 고정시점과 다른 이동시점을 가지고 있으면서 즉, 동영상 같은 느낌으로 산과 나무를 화폭에 그려 나갔다는 말인데 생활공간인 집은 그렇지 않고 고정시점으로 봤다는 것이다..." -작가 노트에서-

조종성의 작품 제작과정을 보면 동양화가가 그린 여러 관념 산수화의 부분들을 모아 하나의 산수화로 조합하듯 섬세한 세필로 그렸는데 그럼에도 조합된 풍경은 원래 그 자리에 있던 하나

의 풍경처럼 자연스럽다. 이는 숲이 사람에게 전하는 한결같은 인상이며 또한 푸른색 한 점 없는 모노톤 풍경화에서 숲의 푸름을 전해주는 산수화의 오랜 기억 때문에 가능한 것은 아닐까. 아니면 화가의 집중력과 손재주의 적절한 결합이 빚어낸 것일까.

그의 표현대로 '동영상 같은 느낌으로 산과 나무를 그려나갔다'면, 동영상에 찍힌 각 장면들을 모아서 평면에 펼쳤다는 말이다. 여기서 잠시 필자가 '민첩한 한 눈 팔기'를 하자면 화가가 움직이면서 눈에 포착되고 마음에 담는 기능을 과연 동영상을 촬영하는 카메라의 기능에 비교할 수 있을까?

화가/사람이 대상을 본다는 것은 혹은 보는 방법은 무척이나 다양하고 복잡하다. 이와 관련해서 파놉스키는 그것을 상징형식이라고 표현한 바 있는데, 그것은 자연적 지각이 아닌 인위적이며 인공적인 체계로서의 일종의 투시법이라는, 미술에서 지극히 원론적인 주제로 귀결된다. 이는 현대의 과학기술로서 그 어떤 첨단 장치도 '화가가 눈으로 보고 체험해서 몸에 저장하는 기능을 여태 해내지 못하고 있음'을 상기시킨다.

화가가 카메라의 눈을 빌려 본 것을 카메라에 저장하고 디지털 편집기능이 마술을 부린 들, '화가가 체험한 풍경'을 마음에 담아 저장하고 몸속에서 편집하는 '화가의 몸'이 갖는 의미와 그에 따른 고전적인 가치를 오늘날과 같은 복제의 시대에 카메라와 기타 복제기구들과 같은 선상에 두고 비교할 수는 없는 일이다.

현실적으로도, 인간에게 저장된 상상력이라는 능력으로 화가는 그림 속에 들어갈 수 있지만 카메라를 가지고 그림 속으로 출입할 수는 없지 않는가. 설령 화가가 카메라를 가지고 그림 속으로 들어간다 하더라도, 카메라에 관념 산수화를 담아 올 수 없듯이 역으로 화가의 상상력으로 실경 산수화를 그릴 수 없다는 말이다. 따라서 이러한 필자의 '한 눈 팔기' 관점은 지난 작가노트에 대한 트집 잡기가 아니라 조종성의 작품에서 '화가의 몸으로 본다는 것'에 대한 고찰이 얼마나 큰 주제인가를 새삼스레 환기시켜 주는 부분이다.

이와 같이 젊은 화가의 엉뚱한 상상력이 제공한 '민첩한 한 눈 팔기'의 결과로 또 하나의 관념 산수화와 '이동시점으로 본 집'이라는 입체작품이 등장하게 된다. 물론 그림 앞에서 '한 눈 팔기'한 화가 역시 그림 속에서는 풍경을 두 눈으로 감상했을 것이다.

이것은 화가가 원근법의 조건인, 대상을 볼 때 '움직이지 않는 하나의 눈으로 보는 것'을 파기

한다는 것을 말한다. 게다가 그는 이동까지 하면서 본 풍경을 마음에 저장했다. 그 후 그림에서 나온 화가는 중국의 관념 산수화에 있던 '고정 시점의 집'을 지우고 모형지로 '이동 시점으로 본 집'을 짓기도 하고 집의 형태를 기호화하여 마음에 담아 온 풍경을 그 속에 담는다. 이 지점이 화가의 상상력을 포함해 '화가의 몸이 보는 것'이 생산하는 고전적인 기법의 관념 산수화를 모던해 보이게 혹은 포스트 모던하게 도상화시키는 대목이기도 하다.

집 속에 핀 산수화, 여백에 떠있다

그런데 조종성의 그림을 일반 산수화 속에서 한눈에 알아볼 수 있는 두드러진 특징은 산수가 '집'의 형상에 담겨져 마치 어느 초현실주의 화가의 그림에서 무중력 상태로 공중에 떠 있는 바위처럼 여백 가운데 떠있다는 점이다. 풍성한 여백을 제공하며 심리테스트에서 보는 기호처럼, 혹은 아이들이 심혈을 기울인 뽑기 놀이판에 찍힌 금속 틀처럼 집의 형상은 보는 이로 하여금 약간의 긴장감과 집중력을 자극한다. 집의 형상을 통해 조심스럽게 모습을 드러낸 풍경은 집을 통해 산수의 윤곽을 운명 짓는 상징적인 형식이 된다. 그런데 이 작품의 창의자 구도이자 주요 형상이자 형식이 되어버린 '집'은 어디서 기인한 것일까. 아마도 이 글에서 조종성 작품의 상징

기호이자 주요 코드인 '집'에 대한 집요한 추적은 추후에도 계속될 것이다.

> "...한 폭의 풍경을 그리기 위해서 화가는 그림 속의 사람들을 따라 보기만 해도 어질어질한 산을 타고 험한 벽을 기어서라도 올라갔었던 것 같다. 내가 보고 싶은 풍경을 그리기 위해 난 아직 그림 속 높은 산을 타고 있다..."
> -작가 노트에서-

화가는 때로는 그림 속에서 산책하듯 거닐기도 하고 위험을 무릅쓰고 험난한 산을 타기도 하며 동양의 산수화를 몸으로 감상하다 자신이 잠시나마 머물 집인 '보는 장소'를 정한다. 관념 산수화 속 집에 들어간 화가는 다시 그 집에서 고정된 시점으로 보는 풍경이 아니라 생활공간으로 머물며 바라보던 풍경을 마음에 저장했다가 '집'이라는 상징적인 기호 속에 머물게 한다. 그리고 그는 '동양화가들이 다른 대상은 이동시점으로 묘사했는데 유독 '집'은 고정시점으로 그렸다'는 점에 집중한다.

어쩌면 회화의 근본을 다시 공부하는 듯한 조종성의 이 같은 작업 자세는 그간 지속적인 담론을 생산하며 종횡무진 침투해 온 현대미술 속에서 자신이 있어야 할 곳을 찾고 그 지점을 표시하는 행위로 비쳐지는데 바로 그 장소성이 '집'으로

나타난다는데 주목할 필요가 있다. 하지만 집은 젊은 화가가 지속적으로 정착할 공간이 아니라 적어도 그가 작업이라는 긴 여정 속에 '지금, 여기서' 잠시 머무는 공간이 될 것이다.

산수화에 나타난 건축물들이 실제로 절이나 정자가 대부분일지라도 조종성의 산수화에 나타나는 건축 양식을 통틀어 '집'이라 부르는 이유가 바로 여기에 있다.

그림에서 나온 집에서 나온 집

화가의 시점이란 원래 2차원의 세계에 관한 것이다. 화가는 '어떻게 보는가' 뿐 아니라 2차원인 평면에 그림을 그리면서 '어떻게 보이게 하는가'를 고민하는 사람들이다. 그 결과 서양화에서는 원근법이란 투시법이 탄탄한 이론을 구성했다면 동양화가들은 삼원법으로 풍경을 표현했는데 이를 통해 두 세계의 관념적 차이를 확인할 수 있다.

간혹 고개지의 그림 〈여사잠도〉나 종병의 이론서 〈화산수결〉을 빌려 동양화에도 원근법을 찾아볼 수 있다고 설명하는 전문가들도 있다. 그러나 보편적으로 동양의 산수화는 〈임천고지〉를 지은 중국 북송의 산수화가 겸 이론가인 곽희에 의해 알려진 고원법, 심원법, 평원법이라는 삼원

법을 활용해 그들의 자연관을 표현해 왔다.

조종성은 고정시점을 이동시점으로 전환한 작업을 2차원에서 실현하는 화가의 규율을 깨고 굳이 3차원에서 실현시키는 무모함을 즐긴다. 뿐만 아니라 이동시점에서 3차원으로 환골탈퇴換骨脫退한 '무모한 집'은 실용적인 측면에서도 '불편한 집' 임이 분명하다. 그러나 최근 일본에서 웰빙을 컨셉으로 동선을 늘임으로써 의도적으로 불편한 집을 디자인한 실험적인 사례는 조종성의 '불편한 집'이 시사하는 '무모함'과 공동의 가치를 생산한다. 동시에 모형이긴 하지만 조종성의 '이동시점으로 본 (불편한) 집'은 반듯한 집만을 찾아다니는 생활인의 강박증을 해소해 주며 동시에 시각적인 쾌감을 선사하기도 한다.

그런데 이동시점으로 본 '불편한 집'을 돌아보다 보면 간과할 수 없는 미술사의 한 페이지를 상기시키는데 그것은 서구 원근법의 영향을 받기 이전의 러시아 화가들이 회화에서 표현했던 역원근법의 컨벤션convention에 관한 것이다. 서양의 원근법적 시각에서 보면 그들의 그림은 어눌하고 미숙한 단계로 보이지만 러시아의 역원근법은 그들 고유의 논리와 투시법의 체계에 의해 제작되었기 때문에 러시아 사람들 눈에는 결코 미숙하거나 어눌해 보이지 않을 뿐 아니라 자연스럽다는 것이다.

이렇듯 '어떻게 보는가'의 문제는 화가에게 투시법의 영역과 관련 있는데 그 속에는 시공간에 대한 그 문화권 사람들의 관념이 반영된다는 사실을 우리는 잘 알고 있다. 가령 시공간에 대해 자연 과학적인 입장에 근거한 것이 서양 원근법이라면 러시아 회화에서 나타나는 역원근법에는 일상적인 지각과 세계관이 스며있다.

이와 관련해 한동안 동양인들의 시각을 길들였던 원근법이란 불가항력 속에 '숨겨진 화가의 시점을 찾아서'라는 조종성의 지난 전시와 이번 전시의 주제인 '개입에 대하여against intervention' 역시 이와 문맥을 같이한다.

거시적으로 볼 때 이는 러시아의 사례를 포함해서 동양의 문제일 뿐 아니라 세계 강국, 혹은 경제 대국의 참을 수 없는 거센 문화논리에 대해 비서구권에서 자국의 또는 지역의 문화를 사수하는 목소리로 확대 해석할 수 있다. 그렇다면 젊은 화가는 자신이 본능적으로 감지하고 추적해 온 작품들이 이 거창한 주제를 건드린다는 사실을 숙지해야 한다. 그러니 민첩한 상상력과 적당한 손재주만으로 감당할 수도 이어질 수도 없는 작품임을 인지해야 한다는 말이다. 와중에 미시적으로는 세상을 보는 내 안의 '고정된 시점'을 지우고 '이동 시점을 찾는 일'만으로도 화가로서 자족할 수 있다. 다만 그렇게 제작된 작품

의 울림이 세상을 향해 제대로 작동될 수 있다는 것을 전제로 한다면.

불편한 집의 다중코드

'Architecture agaINst space'라는 작품은 어느 물건을 포장하고 있던 투명플라스틱 케이스를 재료로 이용한다. 제품을 감싸고 있던 케이스는 제품이 빠져나가면서 제품 사이즈만큼의 작은 공간을 가진다. 투명해서 안이 다 드러나 보이지만, 그 공간은 케이스를 통해 안과 밖이 구분되어진 공간이 된다.

잠시 우리 주변의 실제 건축물들을 보자. 보기엔 아주 자유롭게 지어진 건물 같지만, 실은 결코 그렇지 않다. 수많은 건축법들이 건물을 감싸고 있다. 우리 눈에 보이는 실제의 건축은 어쩌면 형식적인 틀이나 가상의 제제에 의해 자유롭지 못할 수도 있다.' -작가 노트에서-

작업공구나 소품을 구입할 때 제품을 보호하고 한눈에 들여다볼 수 있는 투명 케이스, 그런데 화가는 내용물을 빠르게 자신이 제작한 모형건축들로 교체한다. 투명 케이스가 제공하는 안과 밖의 구분이란 곧 '제약'을 의미하는데 케이스가 제공하는 크기와 형상에 따라 건축모형의 조건

이 이미 숙명처럼 던져진다는 뜻이다. 그러니 작가는 건축모형을 제작하면서 계속 투명케이스를 의식하고 곁눈질하며 '타의에 의한 한 눈 팔기'를 강요받는다. 따라서 세 번째 집은 상상력이 빚어낸 '자발적인 한 눈 팔기'가 아닌 '타의적인 한 눈 팔기'를 작가에게 주문한다.

조종성의 평면작업인 '산수화를 담은 집의 제작과정에서 상상력을 전제로 한' 민첩한 한 눈 팔기가 자의적이고 자발적인 충동에 의한 것이라면 두 번째 집인 '이동시점으로 본 집'은 작가가 집이라는 대상을 관찰하는 동선의 시점을 종합하고 조합한 집이다. 이는 곧 '한 눈 팔기'라는 행위에서 '무엇을 흘깃 훔쳐보다to cast an eye over something'라는 행위로 연결되는데 우리말보다 영어의 관용구에서 더 적절하게 적용된다. 'to cast an eye over something'을 직역하자면 '눈에서 안구를 뽑아 무언가 에로 던진다'로 번역된다.

이와 같은 해석에 따르면, 화가는 여러 개의 눈을 관찰대상인 집을 향해 던짐으로써 유기적인 몸에 의해 제한되고 제약받는 눈에서 마치 기관 없는 신체처럼 독립된 눈을 여러 개 확보하는 셈이다. 그리고 분열된 여러 개의 눈을 동시다발적으로 던져 자유로운 시점으로 두 번째 집을 제작하게 된다.

'작가는 이 형식적 틀이나 가상의 제약을 어쩌면 투명한 플라스틱 케이스가 대신하고 있는 것이 아닐까라는 생각을 해 본다. 투명 플라스틱 제품 케이스 안에 있는 건축물은 안정되고 편안한 공간 속in space에 있는 것 같지만, 실은 틀과 제약을 뿌리치고against space 싶은 것이다.' -작가 노트에서-

작가의 표현처럼 케이스는 곧 실제의 건축 조건과 제약을 지시하기도 하는데 이때 케이스는 조건과 제약을 넘어 건축에 대한 '개입介入'으로 비약된다. 도시계획과 건축법과 같이 인간의 공존이라는 명분이 감수해야 하는 조건들 외에도 기본적인 안전수칙 및 자본주의가 자산과 부동산이라는 이름으로 변질시킨 건축에 대한 필요충분조건들과 환경에 대한 선행조건 들을 '투명 케이스'는 통틀어 함축한다. 하지만 작가는 조건과 제약으로서의 숙명 같은 투명 케이스에 순응하거나 길들여지기보다 투명케이스에 갇힌 집처럼 질식할 것 같은 침묵으로 저항하고 있다.

평면작업에서 산수를 담은 '프레임으로서의 집'과 입체로 환원된 '이동시점으로 본 집' 역시 외관상은 시점이라는 지극히 미술적인 문제로 보인다. 하지만 '이동시점'이라는 지역적인 문화적 코드와 특정 지역인들의 시지각적 컨벤션의 차원에서 원근법이라는 투시법과 관련된 서양미술

사의 절대적인 영향을 '개입'이라는 정치적인 용어로 선택함으로써, 강자의 논리에 대한 맹목적 추종을 힐난하고 강대국의 문화적 우월감에 저항하는 정치적인 색채가 이면에 덧칠해져 있음을 감지할 수 있다. 하물며 그가 '케이스 속의 집'에서 얘기하고자 하는 것이 도시 속에 난무하는 무허가 건축이 아님은 삼척동자도 알고 있을 것이다.

화가의 집이 드러낸 살

결과적으로 '케이스 속의 집'은 '시점에 관한 결과물로서, 조형적인 원리에 관한 의혹에 저항하는 집'과는 성격이 다르면서 동시에 '개입에 대한 저항'이라는 공통점이 있다. 그런데 이 세 번째 집까지 둘러보다 보면 조종성의 집은 현대미술의 다양한 조류 속에 작가가 머무는 장소성을 상징하는 것 이상의 무엇이라는 점을 감지하게 된다. 따라서 조종성에게 과연 '집'은 무엇인가? 라는 다소 사적이고 심리적인 질문에 대한 진단을 새삼스럽지만 내리지 않을 수 없다.

첫 번째와 두 번째의 집에서 '시점'이라는 지극히 미술적인 주제 속에 감추어진 정치성을 엿볼 수 있다면 세 번째 집에서는 정치적인 성격을 노골적으로 드러내면서 동시에 그의 의식적인 혹은 무의식적인 집에 대한 도착적 성향에 대한 의

혹을 유발하고 있다. 그럼에도 조종성의 집에 대한 애착은 감상자로 하여금 결핍에 대한 무의식적인 집착을 넘어 가벼운 취향의 진화로 수용하게 된다.

그럼에도 이 젊은 화가에게 '집'은 프로이트가 꿈의 경제성으로 표현한 일종의 '응축'으로 나타나고 있다. 마치 제임스 조이스가 탄생시킨 말들이 여러 나라의 말들로 조합되어 있듯, 프란츠 카프카의 작품이 최소한 네 가지의 뜻을 내포하듯, 프로이트의 '응축은 동일한 길이 안에 되도록 많은 정보를 담는 방법'인 것처럼 조종성의 집은 물리적 공간에 비해 많은 것을 담고 있어 경제적이다.

젊은 작가 자신이 어릴 적부터 소망하던 혼자만의 잠재된 공간에서부터 화가가 된 이후로 그가 창작하는 공간에 직접 간접으로 개입했던 투시법과 그에 따른 시점에 관한 관점들, 그리고 분리수거 대상인 투명 플라스틱 케이스 속의 건축물 모형을 통해 나열했던 '개입'이라는 정치적인 용어까지 모두 그의 집속에 들어있다. 아니 '개입'이라는 용어는 조종성이 산출한 세 종류의 집 모두에 보일러처럼, 혈액처럼 흐르고 있고 작가는 작품을 통해 노출시킨 조건에 대해 스스로 문제 제기를 하고 있다.

개입에 대한 개입

또 하나의 관점에서 보자면, 조종성의 세 개의 집은 결과적으로 실용적인 측면에서 불편한 집이다. 첫 번째 집은 집 외부에 펼쳐져야 할 풍경이 집이라는 프레임 내부에 가득 차 있으니 한마디로 '도치倒置성 패러독스'라 할 수 있다. 그러니 실용적 관점에서 불편할 수밖에 없다. 두 번째 집 역시, 미관상 즐거움을 줄지언정 그 집에서 생활한다면 적응기간 동안을 수행이라 각오해야 할 것이다.

이런 전제하에 두 번째 집인 '이동시점으로 본 집'을 들여다보면 첫 번째 집인 '산수화를 담은 집'과 세 번째 집인 '케이스 속의 건축 모형'의 성격이 모두 내재되어 있으며 '미학적인 집'에서 '실용적인 집'으로 변이의 분기점에 해당된다는 것을 알 수 있다. 케이스 속의 집을 '건축 모형'이라 부르는 이유가 바로 여기에 있다.

따라서 건축 모형을 덮고 있는 투명케이스는 내용물을 보호하는 것 같이 보이지만 이면에 건축물의 성격에 '개입'하려는 의지가 강해 보인다. 그래서 "건축 모형이라는 공간이 저항하는 저 투명케이스는 도시에서 건축에 대한 여러 제한 조건과 법규들이다"라고 세 번째 집인 건축 모형들은 작가의 입을 빌어 불편을 호소한다.

그러나 '개입'이라는 맥락에서 보자면, 원근법이라는 고정시점은 화가의 보는 방법론의 다양성에 대한 '개입'이었고 세 번째 집의 사례처럼 투명 케이스는 건축에 대한 부정적이거나 혹은 긍정적인 개입이었다. 그런데 이율배반적이게도 우리들은 '개입에 대항against intervention하기 위해 개입한다.' 평면 작업인 산수화의 프레임으로서 집이라는 틀 역시, 산수화의 구도에 '개입'하고 있고 이동시점으로 본 집이 나오기 전 과정인 중국 관념 산수화 속 집을 지우는 작업 역시, 젊은 화가가 중국 산수화에 '개입'한 흔적이다. 그리고 언어로 타자의 그림에 여백을 채우려는 이 글 역시, 조종성 작품에 대한 명백한 개입이다. (2008)

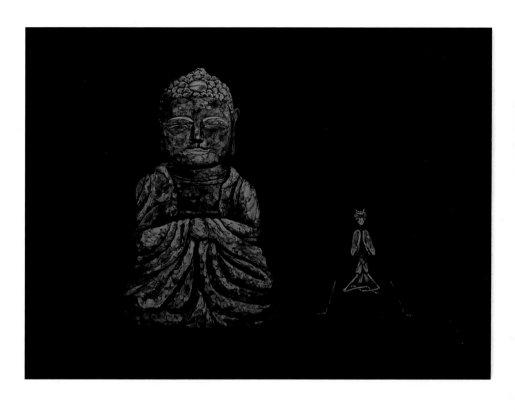

불상과 사마귀 Buddha ststue and Mantis 45.5×33.3cm pigment on Korean paper 2021

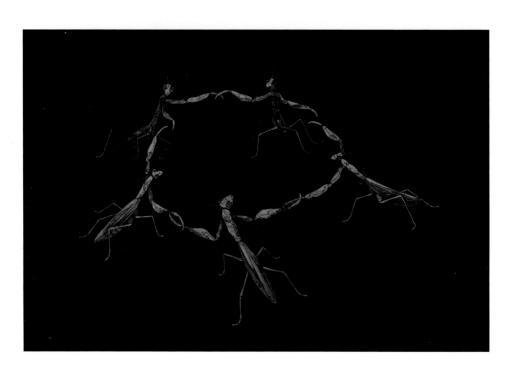

기원 wish 41×53cm pigment on Korean paper 2021

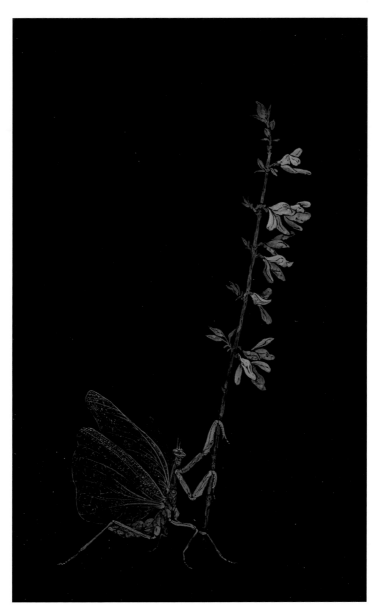

사마귀와 개나리 Mantis and forsythia 33.4×53cm pigment on Korean paper 2021

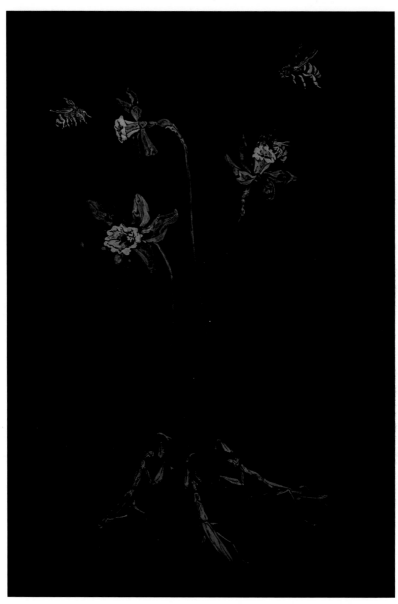

사마귀와 수선화 그리고 벌 Mantis, daffodil and bee 40.9×60.6cm pigment on Korean paper 2021

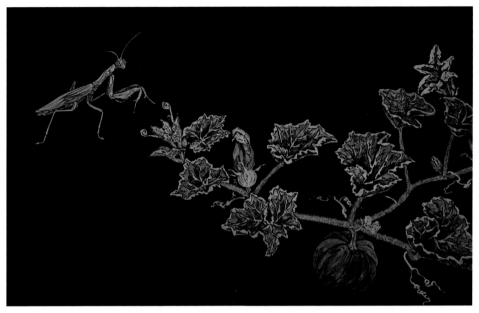

사마귀와 호박 Mantis and Pumpkin 53×33.4cm 40.9×60.6cm 2021

사마귀와 민들레 Mantis and dandelion 45.5×27.3cm pigment on Korean paper 2021
사마귀와 뱀 Mantis and snake 53×33.4cm pigment on Korean paper 2021

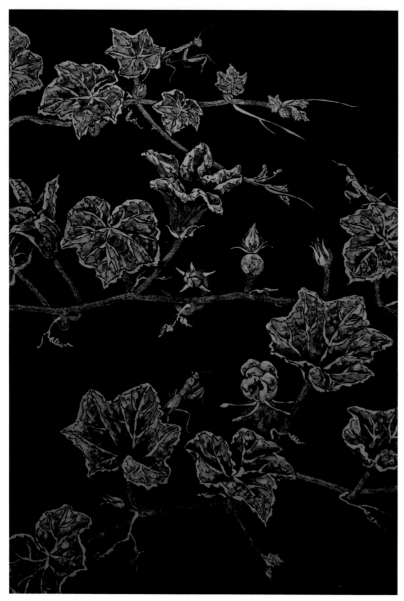

호박넝쿨 속 사마귀 Mantis in the Pumpkin vine 40.9×60.6cm pigment on Korean paper 2021

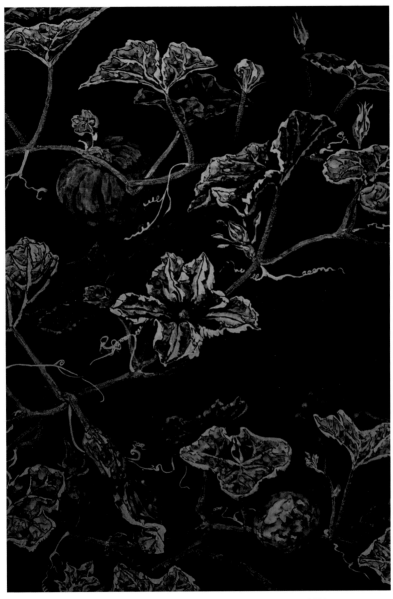

호박넝쿨 Pumpkin vine 40.9×60.6cm pigment on Korean paper 2021

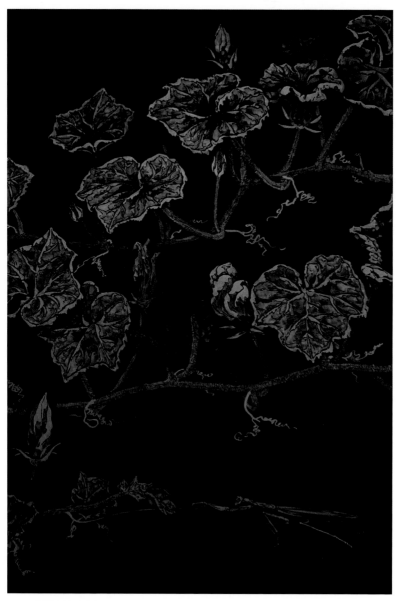

호박넝쿨과 사마귀 Pumpkin vine and Mantis 40.9×60.6cm pigment on Korean paper 2021

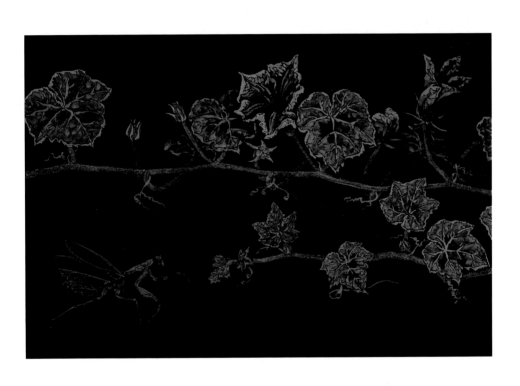

사마귀와 호박 Mantis and Pumpkin 106×33.4cm pigment on Korean paper 2021

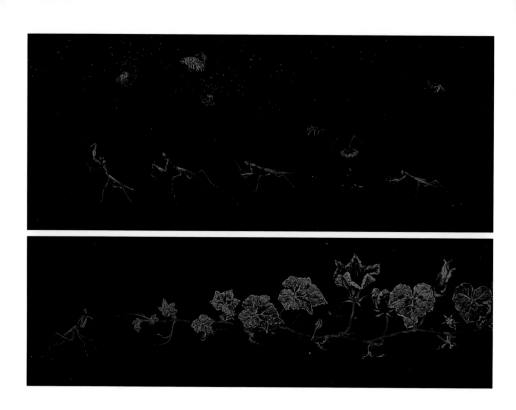

사마귀 행진 praying mantis 50×122cm pigment on Korean paper 2021
호박넝쿨과 사마귀 Pumpkin vine and Mantis 60.6×40.9cm pigment on Korean paper 2021

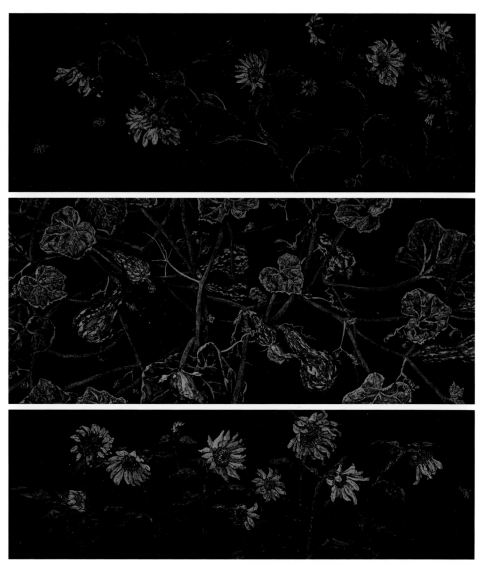

해바라기|sunflower 45×122cm pigment on Korean paper 2021
호박넝쿨 pumpkin vine 46×107cm pigment on Korean paper 2021
해바라기| sunflower 33.5×106cm pigment on Korean paper 2021

보리 barley 45×122cm pigment on Korean paper 2021
사마귀 행진 praying mantis 50×122cm pigment on Korean paper 2021

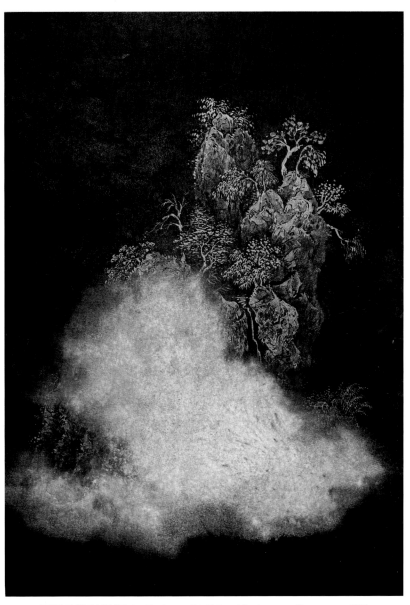

구름이 풍경으로 보일때쯤 cloud landscape 31×44.2cm ink, pigment on Korean paper 2020

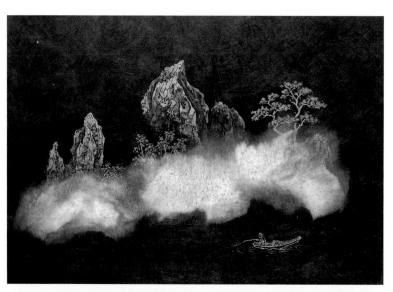

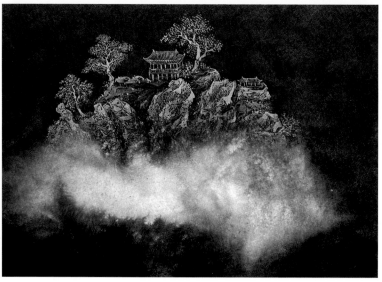

구름이 풍경으로 보일때쯤 Cloud Landscape (각) 44.2×31cm ink, pigment on Korean paper 2020

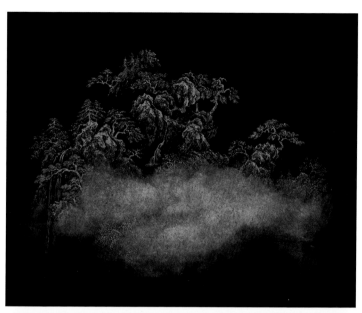

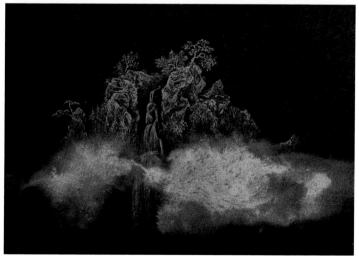

구름이 풍경으로 보일때쯤 Cloud Landscape
(위) 45×53cm (아래) 31×44cm ink, pigment on Korean paper 2020

drawing 16-16 30×30cm ink on paper 2016

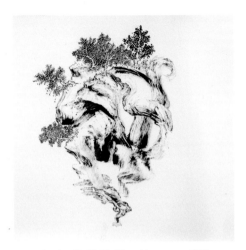

drawing 16-24 30×30cm ink on paper 2016

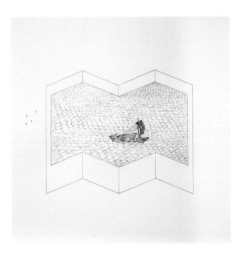

drawing 16-28 30×30cm ink on paper 2016

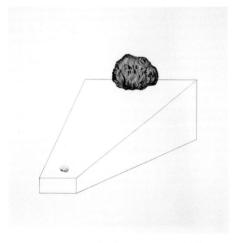

drawing 16-29 30×30cm ink on paper 2016

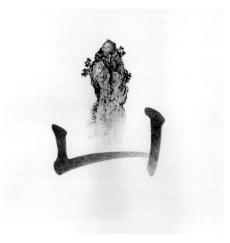

drawing 16-30 30×30cm ink on paper 2016

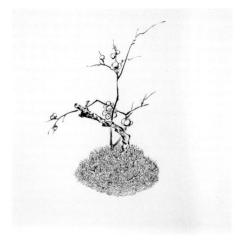

drawing 16-31 30×30cm ink on paper 2016

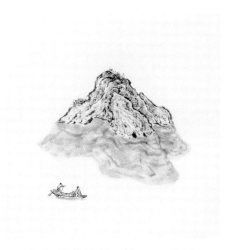

drawing 16-40 30×30cm ink on paper 2016

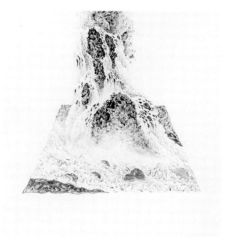

drawing 16-44 30×30cm ink on paper 2016

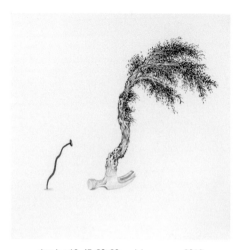

drawing 16-45 30×30cm ink on paper 2016

drawing 16-46 30×30cm ink on paper 2016

drawing 16-56 30×30cm ink on paper 2016

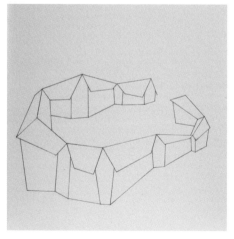

drawing 15-1 30×30cm pencil on paper 2016

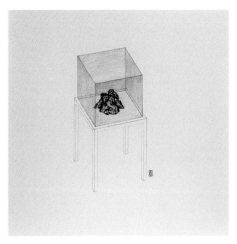

drawing 15-3 30×30cm ink, pencil on paper 2016

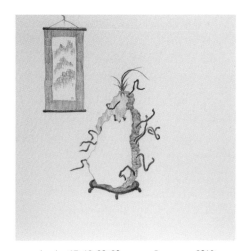

drawing 15-12 30×30cm pencil on paper 2016

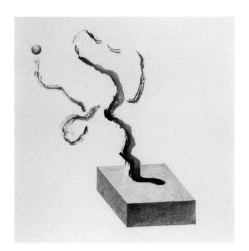

drawing 15-13 30×30cm ink, pencil on paper 2016

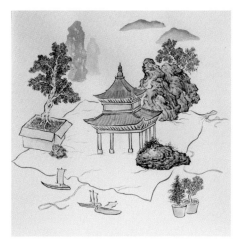

drawing 15-14 30×30cm ink on paper 2016

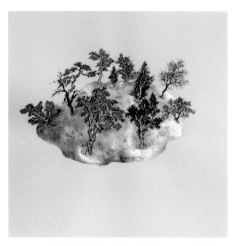

drawing 15-16 30×30cm ink, gold foil on paper 2016

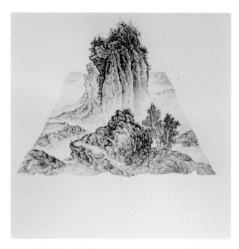

drawing 15-20 30×30cm ink on paper 2016

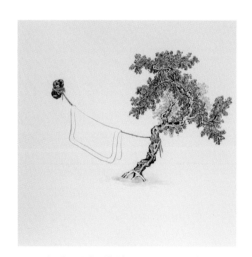

drawing 15-21 30×30cm ink on paper 2016

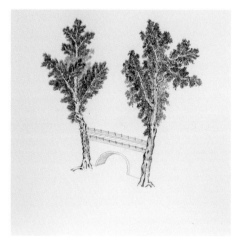

drawing 15-22 30×30cm ink, pencil on paper 2016

drawing 15-23 30×30cm ink, pencil on paper 2016

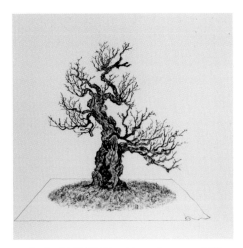

drawing 15-27 30×30cm ink, pencil on paper 2016

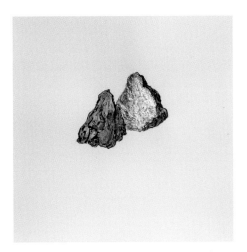

drawing 15-29 30×30cm ink, gold foil on paper 2016

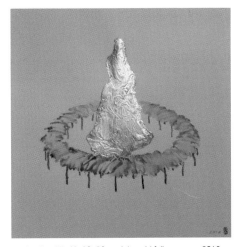

drawing 15-42 30×30cm ink, gold foil on paper 2016

부산아트쇼 설치뷰 Busan Art Show installation view 2016

조종성의 우주

이승미 (행촌문화재단 대표)

조종성 작가와의 첫 대면은 2014년 백령도프로젝트를 진행하던 때였다.

그해 백령도프로젝트는 완결되지 못했으나 다행히 작가와의 인연은 계속되었다. 전통 수묵산수를 기반으로 하는 흔치 않은 귀한 작가기에 그때나 지금이나 그에 대한 애정은 각별하다.

우연히 만난 낡은 벽에 덤덤하게 그려진 산수는 그 무엇보다 강렬하게 내 마음을 움직였다. 적어도 오십 가지 이상의 질문을 마음속에 품은 채 작가를 지켜보고 매년 한두 차례 영호남을 오가는 전시를 통해 작가와의 만남을 10년 동안 이어왔다.

작가는 땅끝마을 표지석이 있는 마을의 긴 벽에 벽화를 그리기도 했고, 고산 윤선도와 공재 윤두서의 집 녹우당 초입에 공재를 그렸다. 2018년 수묵비엔날레 국제워크숍에 참여하여 수천의 남도의 섬을 그려내기도 하였다.

조종성의 산수는 조종성이 우리에게 보여주는 우주와도 같다.

일찍이 곽희의 조춘도를 충실하게 학습한 듯한 필력과 먹과 종이에 대한 성실함이 조종성 작가 작업의 원동력이다.

화분에서 자란 매화 한 그루에서도 꽃피는 마을을 상상할 수 있게 하는 조종성은 분명 매화 나무 한 그루에 우주를 담는 법도 알고 있다.

어린아이 같은 미소와 천진한 작가의 마음을 수묵에 담은 우주이다.

행촌문화재단과 헥사곤의 협업으로 책을 만들어내는 작업도 두 해가 걸렸다.

작가의 신중함이 보이는 대목이다.

누구나 변화에 대한 두려움이 있다. 그러나 지난 수 세기 동안 예술의 가장 큰 덕목은 '새로운 시각' 즉 '변화'이다. 생물학에서는 '진화'라고 부르는 것과도 같은 의미이다.

예술가의 작품도 어떤 시기에 이르러 변화를 맞는다.

나는 큐레이터로서 그 지점에서 작가와 만나왔다. 한 화가의 예술 여정에서 중요한 〈진화〉의 과정을 함께했다는 것이 큐레이터의 보람이다. 언제나 멀리서 지켜보기만 했던 그간의 태도에서 벗어나 작가의 예술 여정을 모두 담아내는 도록을 만들어내었다.

작가 조종성에게도 내게도 중요한 일이었다.

(2023. 1.)

드로잉 작업노트

드로잉 작업은 '이동시점으로 본 풍경'으로부터 시작된다. 이 작업은 그림이라는 가상의 공간과 현실을 넘나들며 본 풍경을 완성시키는 작업이다. 가상과 현실을 넘나드는 도저히 설명할 수 없는 능력을 가진 사람을 우리 모두는 알고 있다. 그는 바로 도사(혹은 신선)이다. 산수화 속 어딘가에 살고 있을 거 같다. 구름을 타고 다니거나 혹은 머털도사(애니메이션)처럼 변신하고 인간의 세계에서는 이루어질 수 없는 기이한 능력을 그들은 가지고 있다. 그런데 그 도사의 능력은 우리 인간의 바람인 동시에 성취의 대상이며 미래이기도 하고 풍자이다.

블랙 바탕에 금색안료로 그린 작업은 해가 없는 밤을 의미한다. 경주의 어느 한적한 시골에서 작업 중인 본인은 2년 동안 텃밭을 가꾸면서 생활을 해 왔다. 채소를 가꾸면서 가장 궁금했던 점은 '도대체 밤에 무슨 일이 일어나는 거야'이다. 하룻밤새 채소는 무럭무럭 자라 있고... 아마 미야자키 하야오 감독의 애니메이션 '이웃집 토토로'에서 잘 이야기하고 있다고 생각한다. 밤에 씨앗을 틔우기 위해 춤을 추는 장면은 정말 대단하다. 밤은 보이지 않는 세상이다. 특히 시골은 더욱 그러하다. 그 보이지 않는 대자연의 현상을 인간의 한계로 바라보지 않으려고 한다. 그저 나는 상상할 뿐이다.

작업노트 2020. 10. 28.

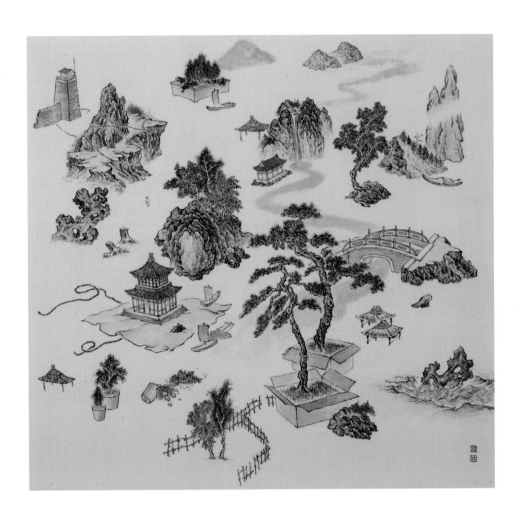

정물화된 풍경 Still life landscape 66×62.5cm ink on Korean paper 2013

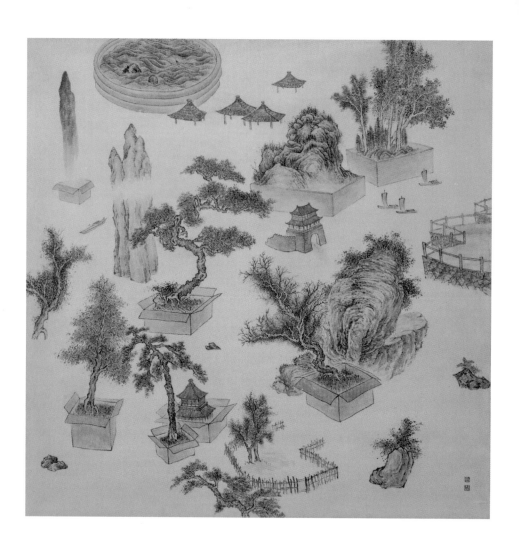

정물화된 풍경 *Still life landscape* 80×80cm ink on Korean paper 2011

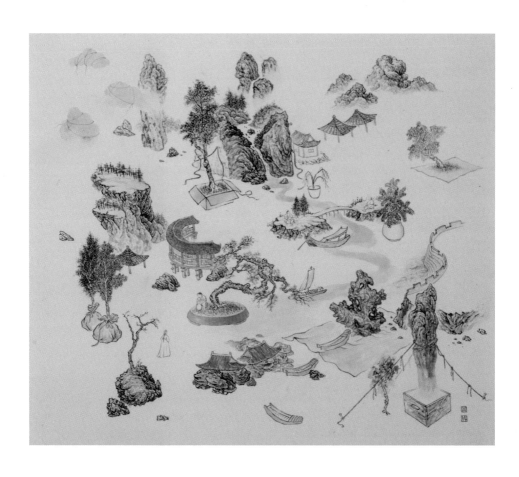

정물화된 풍경 Still life landscape 70×60.5cm ink on Korean paper 2013

그 외
The Rest

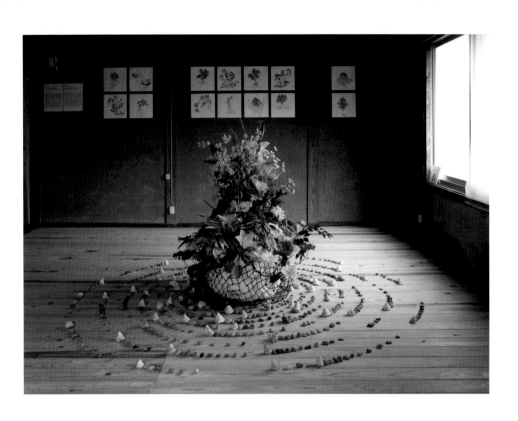

두 개의 섬 Two islands(Jeju, Tsushima) Tsushima Art Fantasia installation view 2016

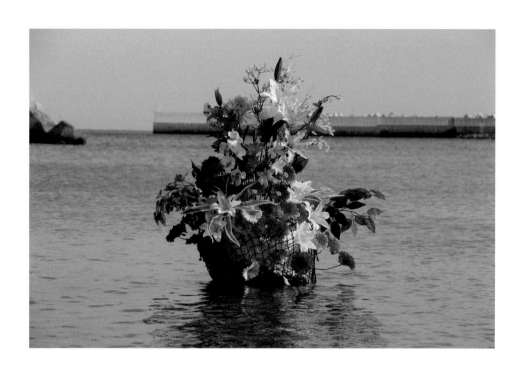

두 개의 섬 Two islands(Jeju, Tsushima) Tsushima Art Fantasia installation view 2016

자라는 트리엔날레 Growing Triennale performance at the 'moving Triennale' 2014

자라는 민주주의 Growing Democracy performance at the 'politics of the roof' exhibition 2014

닫힌 상자의 열린 이야기

함성언 (큐레이터)

슈뢰딩거의 고양이 - 숫자나 방정식은 접어두고 간단히 과학의 맛을 보자. 양자물리학은 우리가 눈으로 보기엔 너무 작은 양자의 세계를 설명하기 위해 고안된 물리학 이론이다. 우리의 상식이나 실 세계에서 보고 경험하여 알게 된 사실들이 작은 양자 세상에서 일어나는 일들을 설명하는데 아무 도움이 되지 못한다는 것을 알게 된 과학자들이 이 상황을 설명하기 위해 여러 해석을 내놓게 된다. 이 가운데 코펜하겐 출신의 닐스 보어를 중심으로 한 과학자들이 내놓은 '코펜하겐 해석'에 슈뢰딩거의 고양이가 등장한다. 슈뢰딩거라는 과학자는 철로 만든 상자 안에 일단의 장치에 의해 죽거나 살 가능성이 반반인 고양이 한 마리가 있다고 가정했을 때 우리가 상자를 열어 고양이의 상태를 확인하기 전까지 고양이는 살아있거나 죽어있는 상태가 중첩되어 있다고 주장했다. 이 실험 이후 이 고양이를 두고 전 세계의 과학자와 학자 그룹은 저마다의 해석을 내놓게 되고, 그렇게 슈뢰딩거의 고양이는 파블로프의 개와 더불어 과학계 최고의 스타 동물이 된다. 그리고 몇 년 전 한국에서는 뚜껑을 열 때까지는 어떤 메뉴가 왔는지 모를 '슈뢰딩거의 치킨'을 만들어 배달하겠다는 게시물이 화제가 되기도 했다. 아마도 배달받은 사람이 치킨의 상태를 '관측' 하기 전까지 상자 안에는 양념과 후라이드가 중첩된 치킨이 들어가 있게 될 것이다.

있거나 없거나, 보이거나 보이지 않거나 - 치킨보다는 해산물을 좋아하는 조종성에게 슈뢰딩거의 치킨은 그다지 매력 없는 메뉴겠지만, 어떤 상태의 혼재, 혹은 중첩이라는 상황 자체는 이번 전시에 그가 내놓은 작품들과 무척 닮았다. 조종성은 서양화의 원근법과 동양화의 삼원법을 넘나들며 작품 안에서 시점을 이동시켜 완성하는 형태의 작업으로 알려져 있다. 그러나 그는 알려진 작업들 외에 몇 가지의 작업 라인을 더 가지고 있는데, 그중 하나가 'architecture agaINst space' 시리즈다. 투명한 포장용기들 안에 종이나 석고로 모형 건축물을 만들어 세우는 이 작업은 자유로운 상상력의 산물인 듯 보이는 실제 건축물들이 사실은 건축법이나 사회적 규제에 의해 결정된 형태를 가지고 있음을 정교하고 미려한 형태로 비꼰다. 조종성은 동양화 작업에서 집을 빼버리거나 다시 3차원의 세계로 끌고 나오고, 보이지 않는 사회적 규제를 투명한 포장용기를 통해 가시적인 것으로 만들어 버린다. 시점과 차원, 법제와 규범이라는 키워드로 해석되어 온 그의 작업들이 일관적으로 '있고 없음, 보이고

보이지 않음'에 대해 고민하고 있음을 알 수 있다. 다만 단 한 번도 그의 작업에 '있고 없음과 보이고 보이지 않음'이 중첩된 적은 없었는데, 이번에는 할 수 있는 한 그 상황의 혼재를 만들어내고 관람객에게 관측의 의무를 지운다. 사실 이제까지 조종성의 전시에서 관측은 작가 본인의 몫이었다. 작가가 관측한 결과물들이 전시되었던 것. 당연히 그 결론도 작가의 몫이었다.

닫힌 상자. 열린 공간. 확장되는 가능성. - 생텍쥐페리의 「어린왕자」에는 상자 속 양의 이야기가 나온다. 양을 그려달라는 어린 왕자에게 소설 속 화자는 대충 상자 하나를 그려놓고 '그 안에 양이 있다'고 둘러댄다. 양을 위한 숨구멍도 몇 개 그려주고. 양은 있지도 않은 그림을 보고 왕자는 기뻐한다. 마치 상자 안에 진짜 양이 숨어있기라도 한 것처럼. 어린왕자의 상자 그림 안에 죽은 양과 산 양이 중첩되어 있지는 않겠지만 이야기의 얼개는 슈뢰딩거의 고양이와 얼추 비슷하다. 양자물리학의 다양한 해석들이 결국 종교적이거나 형이상학적인 해석으로 귀결되는 경우도 있는 만큼 왕자가 끝까지 관측할 수 없고, 관측 결과를 확인할 수 없다는 점을 제외하면, 이야기의 b-side 정도로 이해하는 것이 가능할 것이다. 왕자가 상자 그림을 보고 기뻐했던 이유는 상자 그림이 가지고 있는 해석의 가능성 때문이었을 것이다. 상자 그림 안에는 양이 있을 수도 있고, 없을 수도 있지만 왕자는 '있다'고 믿었고, 그 믿음은 '있을 수도 있고, 없을 수도 있는' 그 가능성 자체에서 출발한다. 고은의 소설 「화엄경」에는 '허무보다 큰 공간은 없다'라는 경구가 등장하는데, 이 역시 '무엇이든 될 수 있고, 무엇으로든 채울 수 있는 해석과 인식의 비어있음'에 대한 이야기로 이해할 수 있다. 결국 닫힌 상자 안의 이야기는 어떤 해석도 가능하게 하는 열린 공간에 대한 이야기일 수 있다.

포개진 공간 - 앞서 말한 것처럼 조종성은 이야기를 풀어내기 위해 다양한 매체를 사용한다. 이번에는 사진이다. 그간 뜸하게 전시된 'architecture agaINst space' 시리즈를 촬영하여 렌티큘러 작업으로 풀어냈다. 케이스의 투명한 뚜껑이 있고 없는 상태로 각각 촬영하여 이미지를 겹친 이 작업은 보는 각도에 따라 뚜껑이 보이기도 하고 보이지 않기도 한다. 조종성은 그간 '투명하다'는 단어와 물성의 차이에 대해 고민하고 있었던 것 같다. 우리가 '투명하다'고 말하는 것들이 사실은 가시적인 경우가 대부분이

었고, 그 '투명하다'는 말은 그저 단어와 개념에 대한 약속에 불과하다. 보이지 않는, 혹은 인식하지 못하는 규제에 대한 이야기를 풀기 위해 진행한 'architecture agaINst space' 시리즈의 경우 눈에 확실히 보이는 '투명 케이스' 때문에 건축물로 상징된 사회의 작동원리 혹은 그 구성원들을 둘러싸고 있는 규제를 표현하는데 분명한 한계를 가지고 있었다. 그는 뚜껑을 씌우거나 제거한 두 장의 사진을 한 공간에 중첩시킴으로써 보는 위치에 따라 관람객들이 '있고 없는 상태'를 확실히 관측할 수 있게 한다. 이게 이 전시의 제목이 '상자 안의 고양이'인 이유, 그리고 '슈뢰딩거의 고양이'와 「어린 왕자」의 양 그림, 소설 「화엄경」이 인용된 이유다. 결국 조종성은 렌티큘러 작업을 통해 해석의 가능성을 열어두고자 했고, 관측의 방향과 그 결과에 대해 관람객들이 명확한 위치를 갖길 원했던 것. 뚜껑은 보이기도 하고, 보이지 않기도 한다. 사회의 규범은 우리를 옮아매기도 하고, 동시에 보호하기도 한다. 이 모든 상황이 중첩된 사회의 모습을 조종성은 한 장의 사진에 담아 보여준다. 무엇을 보고 어떤 상태를 선택할지, 그리고 그것을 어떻게 해석하고 이해할지는 관람객의 몫이 된다. 이제 상자는 관람객들 앞에 놓여졌다.

그리고 architecture agaINst space - 조종성이라는 작가를 잘 알려진 '시점 산수'만 두고 평가한다면 그의 절반도 보지 못하는 것이라 생각하는데, 이는 그의 개인적 성향을 간과했다고 보기 때문이다. 작품이 작가의 삶을 반영한다고 할 때 'architecture agaINst space' 시리즈는 그의 사회적, 이성적 포지션을 반영한다고 볼 수 있다. 동양화 작가 조종성과 사회인 조종성의 접점이기도 하고 동시에 대척점이기도 한 이 시리즈는 그래서 지금까지 보다 조금 더 조명받아야 한다고 믿는다. 작가의 삶을 대변하는 것이 작품이라면 'architecture agaINst space' 시리즈 역시 분명하게 그리고 적지 않은 시간 동안 역할을 하고 있기 때문이다. 공간 안에 들어가 있거나, 공간에 반하는 가상의 건축물을 통해 그가 고민하고 있는 지점을 공유할 수 있다면, 작가에게 그것보다 큰 지지는 없을 것이다. (2015)

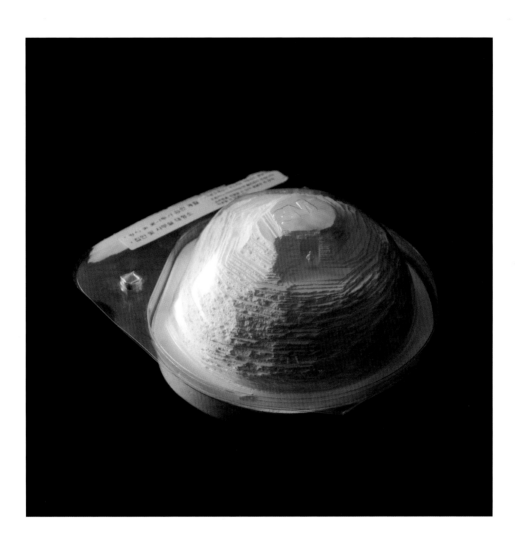

Architecture agaINst space. len03 45×45cm lenticular 2014

Architecture agaINst space. len02
65×100cm lenticular 2014

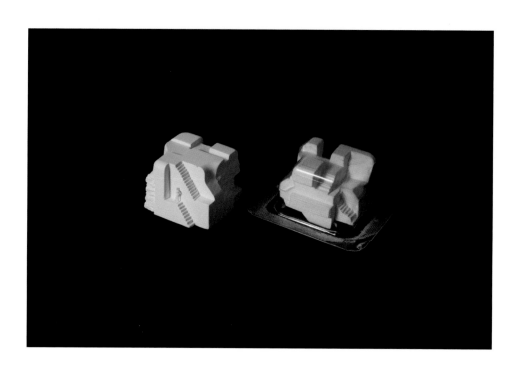

Architecture agaINst space. len07 30×45cm lenticular 2014

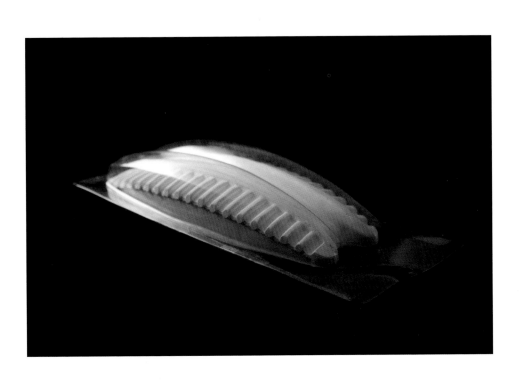

Architecture agaINst space. len09 30×45cm lenticular 2014

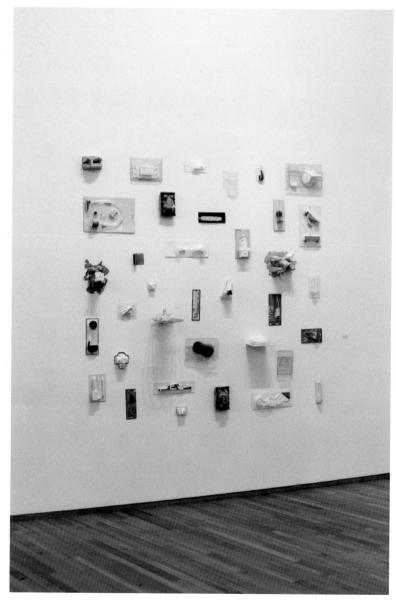

Architecture agaINst space installation gallery IHN 2009

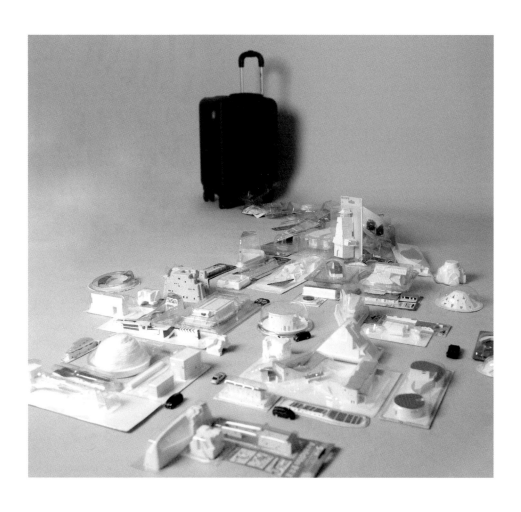

Architecture agaINst space installation Busan meteorological station 2014

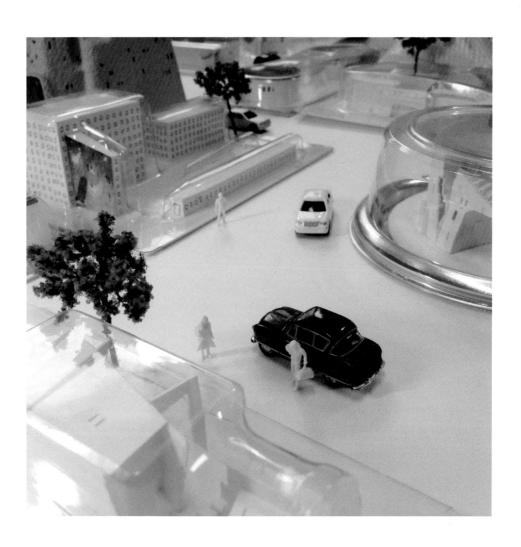

Architecture agaINst space installation Busan meteorological station 2014

Architecture agaINst space installation view 2007

Architecture agaINst space 52 29×24×16cm paper case, architectural model paper 2007

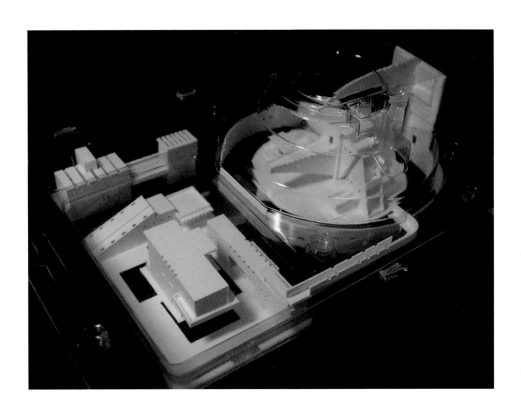

Architecture agaINst space 62 24.3×18.9×6.8cm case, architectural model paper 2005

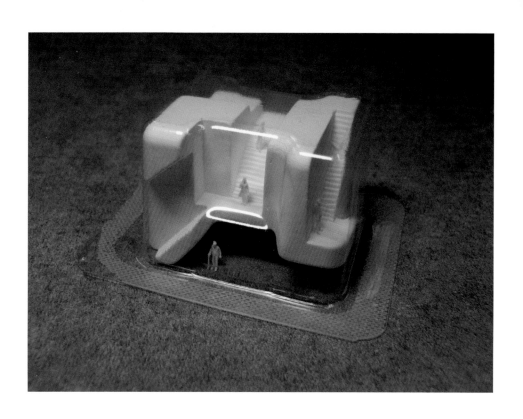

Architecture agaINst space 37 9.4×7.2×4.3cm case, gypsum 2007

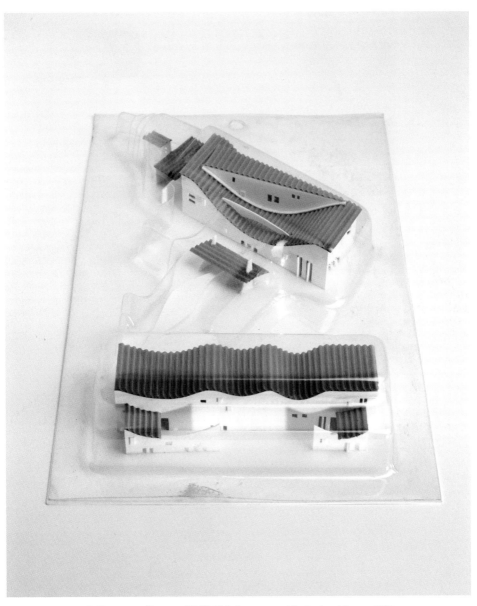

Architecture agaINst space 58 32×19.7×4cm case, architectural model paper 2005

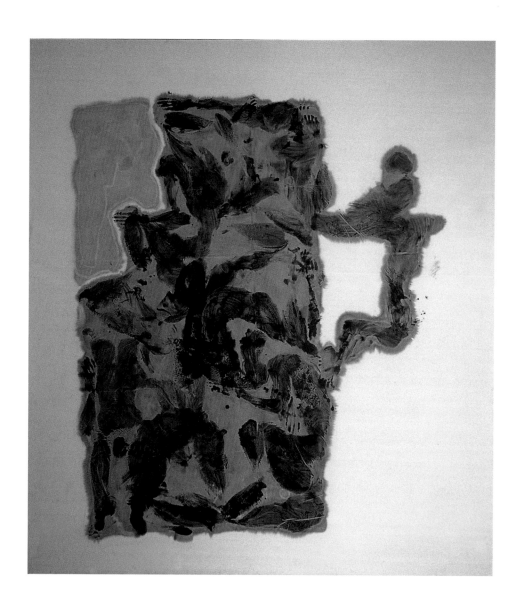

우리는 왜 마셔야만 하는가? why do we drink?
250×270cm human body rub 2002

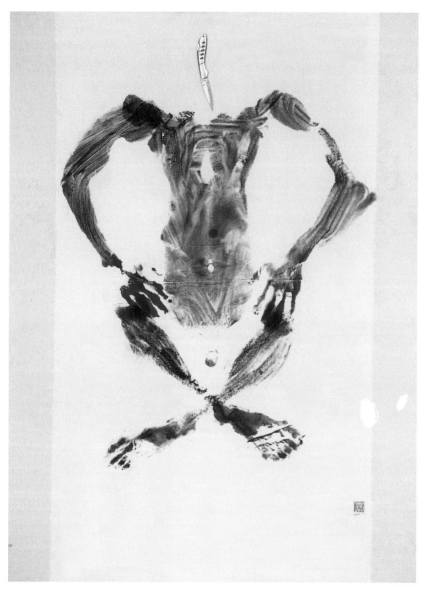

내 안의 칼(刀)있으마 *knifisma in me 98×131cm human body rub 2002
*knifisma is compound word of knife and charisma.

PROFILE

조종성 (1977~) 曺宗成

부산출생, 현재 부산에서 활동
조현화랑 전속작가

Solo Exhibition
2022 조종성 개인전 (원 갤러리, 창원, 한국)
2021 조종성 개인전 (조현화랑, 부산, 한국)
2018 Eastern Islands (스페이스mm, 서울, 한국)
2016 조종성 개인전 (SH art project, 동경, 일본)
2015 운외운 몽외몽 雲外雲 夢外夢
　　　(세움 아트스페이스, 서울, 한국)
2014 숨겨진 시점, 풍경을 거닐다 (조현화랑, 부산, 한국)
2014 상자 안의 고양이 (갤러리 버튼, 서울, 한국)
2008 개입에 대하여 〈agaINst intervention〉
　　　(금호미술관, 서울, 한국)
2006 숨겨진 화가의 시점을 찾아서
　　　(호기심에 대한 책임감, 서울, 한국)
　　　외 다수

Group Exhibition
2022 한국 수묵, 고요한 아침
　　　(국립박물관, 자카르타, 인도네시아)
2021 전남국제수묵비엔날레-해남
　　　(고산윤선도유적지, 해남, 한국)
2020 soloshow:ON (조현화랑, 부산, 한국 /온라인
　　　전시 www.soloshow.info)
2019 금호영아티스트:16개의 태양과 69개의 눈
　　　(금호미술관, 서울, 한국)
　　　Unique Aesthetics of Korea Art
　　　(홍콩 크리스티, 홍콩)
　　　BAMA (벡스코, 부산, 한국)
2018 전남국제수묵비엔날레 2018
　　　(목포문화예술회관, 목포, 한국)
　　　Art 369 (아트플레이스, 서울, 한국)

2017 전남국제수묵 프레비엔날레 '아시아, 수묵으로
　　　만나다' (만호동 나무숲, 목포, 한국)
　　　풍류남도 ART 프로젝트 '수묵남도'
　　　(행촌미술관, 해남, 한국)
　　　오늘의 발전 (석당미술관, 부산, 한국)
　　　meta-scape 메타 스케이프
　　　(우양미술관, 경주, 한국)
　　　아름다운 절-미황사 (학고재, 서울, 한국)
　　　예술이 꽃피는 해안선-수묵화첩 펼쳐보기
　　　(행촌미술관, 해남, 한국)
2016 디스토피아 : 사라진 생명
　　　(CR collective, 서울, 한국)
　　　영호남 수묵교류전-운림산방 구름나그네
　　　(진도 운림산방, 진도, 한국)
　　　쓰시마 아트 판타지아 2016
　　　(코히비토 전시장, 대마도, 일본)
　　　관찰 놀이터 (블루메 미술관, 파주, 한국)
　　　paper (조현화랑, 부산, 한국)
　　　풍류남도 ART 프로젝트-
　　　공재. 녹우당에서 공재(恭齋)를 생각하다
　　　(녹우당 충헌각, 해남, 한국)
　　　해남. 천년의 시간이 머무는 곳
　　　(행촌미술관, 해남, 한국)
2015 무빙아트프로젝트, 시안
　　　(공 아트 스페이스/서안 미술관, 중국)
2014 음풍농월 사군자, 풍류에 물들다
　　　(월전시립미술관, 이천, 한국)
　　　AMprojekt-Kunstwerkstätten
　　　(AMprojekt, 베를린, 독일)
　　　Crossing Usadanro -우사단 어바니즘 프로젝트
　　　(스페이스 엘로퀸스, 서울, 한국)
　　　Moving Triennal -Made in Busan
　　　(연안여객터미널/기상관측소, 부산, 한국)

옥상의 정치-옥상민국
(대안공간 이포, 서울, 한국)
'매화를 기다리며' 조종성/정직성 2인전
(이유진 갤러리, 서울, 한국)
2012 금호영아티스트 45인 (금호미술관, 서울, 한국)
2011 부산영화제 특별전-'익숙한 도시, 낯선 장소'
(부산신세계갤러리, 부산, 한국)
SHIFT (조현화랑, 서울, 한국)
이웃한 방식 (닥터박 갤러리, 양평, 한국)
2010 한국화의 이름으로(포항시립미술관, 포항, 한국)
플라스틱 파라다이스
(청주미술창작스튜디오, 청주, 한국)
2010 BYUL COLLECTION NOW
(신사아트타워, 서울, 한국)
자치구역 1-130
(한국문화예술위원회 구청사, 서울, 한국)
IYAP 2010(인터알리아 아트 스페이스, 서울, 한국)
2009 차갑고 둥글고 고요한 세계: Green Utopia
(사비나 미술관, 서울, 한국)
몽환의 숲을 걷다 (갤러리 정, 서울, 한국)
Someplace (갤러리 인, 서울, 한국)
2008 '돌아와요 부산항에'
(부산시립미술관, 부산, 한국)
'공격하는 용기' (대안공간 충정각, 서울, 한국)
Scape-도시에의 시선 (박여숙 화랑, 제주, 한국)
'조종성/패트릭 2인전'
(galerie ColletPark, 파리, 프랑스)
상하이 컨템포러리 BOD 특별전 (상해, 중국)
부산비엔날레 '미술은 지금이다'
(부산문화회관, 부산, 한국)
ART+FACT+STORY 부산신평공단 아트팩토리
프로젝트(대창메탈(주), 부산, 한국)

2007 푸른 대양 청춘의 개화
(갤러리 벨벳&갤러리175, 서울, 한국)
들썩 (동덕아트갤러리, 서울, 한국)
2006 공공미술 Art in city-낙산 프로젝트
(이화동, 서울, 한국)
2005 또 다른 풍경 (보림 출판사, 파주, 한국)
2004 '즐거운 치유- 미술종합병원'
(프라임병원, 부산, 한국)
2003 '생경: 익숙하게 낯선 풍경'
(stone&water, 안양, 한국)
2002 '가라사니 진열창'
(상설할인매장 거리쇼윈도, 부산, 한국)
내 생에 가장 특별한 한 주-Part 3.
'행복은 性적순이 아니잖아요.'
(부산대 중앙도서관 로비, 부산)
'젊고 섹시하고 교묘하고 매력적인 것'-가치
value&togeth (유우갤러리, 부산 , 한국)
2001 공유와 공존에 대한 모색 – 가치 value&togeth
(경성대 미술관, 부산, 한국)

작품소장

2020 김포 리버시티 힐스테이트-입체 조형물
2018 센트로 폴리스
2017 행촌미술관
2015 국립현대미술관 미술은행
2008 금호미술관

Jo Jongsung (1977~)

Born in Busan, Activities in Busan

Solo Exhibition

2022 Jo Jong Sung – solo exhibition
(one gallery, Changwon, Korea)
2021 Jo Jongsung solo exhibition
(Johyun gallery, Busan, Korea)
2018 Eastern Islands (space mm, Seoul, Korea)
2016 Jo Jong-sung solo exhibition
(SH art project, Tokyo, Japan)
2015 cloud outside cloud, dream outside
dream : mimicked and reimagined
landscapes (Seum art space, Seoul, Korea)
2014 Hidden view point wander the landscape
(Johyun gallery, Busan, Korea)
A cat in the box (gallery Button, Seoul, Korea)
2008 agaINst intervention (Kumho museum of
art, Seoul, Korea)
2006 'Looking for hidden view point of oriental
painter.'- (Responsibility for the Curiosity
(gallery), Seoul, Korea)
2004 Outdoor 'Overcoming Boundarary'
(Art history, Daegu, Korea)

Group Exhibition

2022 Jeonnam international ink art pre-Biennale
– KOREAN SUMUK, Morning Calm
(National Museum, Jakarta, Indonesia)
2021 Jeollanam-do International sumuk Biennale
– Haeham (The Land's End Pilgrimage
Literary Museum, Haenam, Korea)

2020 soloshow : ON (Johyun gallery, Busan,
Korea / www.soloshow.info)
2019 Kumho Young Artist : 16 suns and 69 eyes
(Kumho museum, Seoul, Korea)
BAMA (BEXCO, Busan, Korea)
Unique Aesthetics of Korea Art
(Christie place, HongKong)
2018 Jeollanam-do International sumuk Biennale
(culture and arts center, Mokpo, Korea)
ART 369 (Art place, Seoul, Korea)
2017 THE DEVELOPMENT OF TODAY (Busan, Korea)
Jeollanam-do International sumuk Biennale
(Mokpo, Korea)
Namdo Art project 'Sumuk Namdo'
(Haenam, Korea)
Meta-scape (Wooyang fine arts museum,
Gyeongju, Korea)
2016 Dystopia 2016 : Lost Lives
(CR collective, Seoul, Korea)
Ullim Sanbang House_ cloud traveler
(Ullim Sanbang, Jindo, Korea)
Tsushima Art Fantasia 2016
(Tsushima island, Japan)
Namdo Art project
(Nogudang, Haenam, Korea)
seek & find (Blume Museum, Paju, Korea)
paper (Johyun gallery, Busan, Korea)
2015 Moving Art Project - Xi'an
(Gong art space/Xi'an art museum, China)
2014 The Four Gracious Plants
(Woljeon museum, icheon, Korea)
AM project – Kunstwerkstätten
(AM projekt, Berlin, Germany)

'Usadan Urbanism' project
(street of Usadan, Seoul, Korea)
Moving Triennal – Made in Busan
(passenger terminal, Busan, Korea)
politics of the roof
(Alternative art space ipo, Seoul, Korea)
waiting for the pulm
(Lee Eugean gallery, Seoul, Korea)

2012 Kumho Young Artist 45
(Kumho Museum of Art, Seoul, Korea)

2011 Familiar with the city, the strange
landscape(shinsegae gallery, Busan, Korea)
SHIFT (johyun gallery, seoul, Korea)
Neighboring form
(Dr.Park gallery, Yangpyeong, Korea)

2010 Autonomy Zone 1-130
(Arts council Korea, Seoul, Korea)
Into the wild
(Interalia art company, Seoul, Korea)
In the Name of the Korean Painting
(Pohang city museum, Pohang, Korea)
Plastic Paradise
(Cheongju Art Studio, Cheongju, Korea)

2009 Phantom of the Forest Walk
(gallery Jung, Seoul, Korea)
Green Utopia
(SAVINA museum, Seoul, Korea)
Someplace (gallery IHN, Seoul, Korea)

2008 The courage to attact (alternative space
CHUNG JEONG GAK, Seoul, Korea)
Cityscape (Park ruy sook gallery, Jeju, Korea)
Jo, Jong-Sung / Patrick Duet Exhibition
(galerie ColletPark, Paris, France)

Sh Contemporary 08 BOD (Shanghai, China)
Busan Biennale -'Art is now'
(Busan cultural center, Busan, Korea)
Return to Busan Sarbor
(Busan space metropolitan art museum, Korea)

2007 Blue Ocean .he Blossom of Youth
(gallery velvet, Seoul, Korea)
Move up and down
(Dongdeok art gallery, Seoul, Korea)

2006 Public art 'Art in city' (Naksan, Seoul, Korea)

2005 Another Landscape
(Borim publishinbg company, Paju, Korea)

2004 Happy Cure-General Hospital of Art
(Prime hospital, Busan, Korea)

2003 Unaccustomed-Familiar Inexperienced
Landscape (Seoksu Market, Anyang, Korea)

2002 Garasani Show Window (The street of
convenience store around Busan National
University, Busan, Korea)
The Most Special Week of My Life
(The Centra library of Busan National
University, Busan, Korea)
Something Young, Mysterious and Attractive
(Yuwoo Gallery, Busan, Korea)

2001 The Consideration for Co-owner and
Co-existence
(Museum of Kyungsung Univ, Busan, Korea)

HEXAGON 한국현대미술선
Korean Contemporary Art Book

이건희 001 *Lee, Gun-Hee*	정정엽 002 *Jung, Jung-Yeob*	김주호 003 *Kim, Joo-Ho*	송영규 004 *Song, Young-Kyu*
박형진 005 *Park, Hyung-Jin*	방명주 006 *Bang, Myung-Joo*	박소영 007 *Park, So-Young*	김선두 008 *Kim, Sun-Doo*
방정아 009 *Bang, Jeong-Ah*	김진관 010 *Kim, Jin-Kwan*	정영한 011 *Chung, Young-Han*	류준화 012 *Ryu, Jun-Hwa*
노원희 013 *Nho, Won-Hee*	박종해 014 *Park, Jong-Hae*	박수만 015 *Park, Su-Man*	양대원 016 *Yang, Dae-Won*
윤석남 017 *Yun, Suknam*	이 인 018 *Lee, In*	박미화 019 *Park, Mi-Wha*	이동환 020 *Lee, Dong-Hwan*
허 진 021 *Hur, Jin*	이진원 022 *Yi, Jin-Won*	윤남웅 023 *Yun, Nam-Woong*	차명희 024 *Cha, Myung-Hi*
이윤엽 025 *Lee, Yun-Yop*	윤주동 026 *Yun, Ju-Dong*	박문종 027 *Park, Mun-Jong*	이만수 028 *Lee, Man-Soo*
오계숙 029 *Lee(Oh), Ke-Sook*	박영균 030 *Park, Young-Gyun*	김정헌 031 *Kim, Jung-Heun*	이 피 032 *Lee, Fi-Jae*
박영숙 033 *Park, Young-Sook*	최인호 034 *Choi, In-Ho*	한애규 035 *Han, Ai-Kyu*	강홍구 036 *Kang, Hong-Goo*
주 연 037 *Zu, Yeon*	장현주 038 *Jang, Hyun-Joo*	정철교 039 *Jeong, Chul-Kyo*	김홍식 040 *Kim, Hong-Shik*
이재효 041 *Lee, Jae-Hyo*	정상곤 042 *Chung, Sang-Gon*	하성흡 043 *Ha, Sung-Heub*	박 건 044 *Park, Geon*
핵 몽 045 *Hack Mong*	안혜경 046 *An, Hye-Kyung*	김생화 047 *Kim, Saeng-Hwa*	최석운 048 *Choi, Sukun*
변연미 049 *Younmi Byun*	오윤석 050 *Oh, Youn-Seok*	김명진 051 *Kim, Myung-Jin*	임춘희 052 *Im, Chunhee*
조종성 053 (출판예정) *Jo, Jongsung*	신재돈 054 *Shin, Jaedon*	이 영 055 *Lee, Young*	전정호 056 *Jeon, Jeong Ho*
김광우 057 출판예정	안창홍 058 출판예정	김근중 059 출판예정	홍성담 060 출판예정
김희라 060 출판예정			